L'ART DE DIRE LE MONOLOGUE

OUVRAGES DE COQUELIN Ainé

L'Art et le Comédien. 1 vol. in-16. 2 fr.
Un Poëte du foyer : Eugène Manuel. 1 vol. in-16. . 2 fr
Un Poëte philosophe : Sully Prudhomme. 1 vol. in-16 2 fr.
 Il a été tiré à part de chacun de ces ouvrages 15 exempl. sur papier de Chine 5 fr.
L'Arnolphe de Molière. 1 vol. in-16. 2 fr.
Molière et le Misanthrope. 1 vol. in-16. 2 fr.
Scène tirée de Démocrite de Regnard 50 c.

OUVRAGES DE COQUELIN Cadet

Le Monologue moderne, par Coquelin Cadet, de la Comédie-Française (avec illustrations de Loir Luigi). 2 fr.
Fariboles, par Pirouette, dessins de Henri Pille. 1 vol. in-8 sur papier teinté. 5 fr.
 Il a été tiré à part 25 ex. sur papier Whatman à 15 fr. — 15 ex. sur papier de Chine à 20 fr. — 10 ex. sur papier du Japon à 25 fr.
Le Cheval, par Pirouette, monologue dit par Coquelin Cadet, illustré par Sapeck 1 fr. 50
 Il a été tiré 25 ex. sur papier Whatman à 4 fr. — 10 ex. sur papier du Japon à 6 fr.
La Vie humoristique. 1 vol. gr. in-18 avec portrait de Coquelin Cadet, gravé en taille douce par A. Descaves. 3ᵉ édit. 3 fr. 50
 Il a été tiré à part quelques exemplaires sur papier de Hollande à 8 fr.

L'ART DE DIRE
LE
MONOLOGUE

PAR

PARIS

PAUL OLLENDORFF, ÉDITEUR

28 *bis*, RUE DE RICHELIEU, 28 *bis*.

—

1884

Tous droits de traduction et de reproduction réservés.

L'ART DE DIRE LE MONOLOGUE

PAR COQUELIN AINÉ

I

Dans une petite *Lettre-Préface* que j'ai mise en tête des *Contes d'A-Présent*, — un livre que je recommande à ceux qui aiment à *lire* et à *dire*, — j'écrivais, il y a peu de temps, quelques mots sur le mouvement poétique auquel nous assistons depuis un certain nombre d'années, mouvement très digne d'attention, car il se produit sous une forme nouvelle, la plus vivante et la plus populaire : la poésie récitée publiquement.

Dans les soirées, dans les matinées, dans les conférences ou dans les fêtes, partout à peu près où l'on se réunit pour chercher en commun quelque plaisir, — en dépit des vieux clichés railleurs, — on dit de plus en plus des vers.

J'ai d'autant plus de plaisir à constater le mouvement que, — il me sera bien permis de le reconnaître, — j'ai, un des premiers, poussé à la roue.

Je m'en applaudis tous les jours, car cela me semble une excellente chose, et pour le public, à qui cela fait connaître les poètes, et pour les poètes, à qui cela fait connaître le public.

Pour les poètes, quoi qu'en disent fièrement quelques-uns, se passer du public est une extrémité pénible, — et je trouverais fort mal fait que le public se passât de poètes.

Si l'on veut, en effet, que la vie soit quelque chose de plus relevé que la concurrence des appétits, il faut bien lui donner un charme : or, ce charme-là, la poésie le met partout : dans le plaisir, qu'elle affine, et dans la douleur même ; pour cela, nous devons l'aimer ; pour cela, la répandre.

Et le goût s'en répand si bien, qu'il vient, sinon de créer, du moins de renouveler deux genres : le *récit* et le *monologue ;* que mon frère et moi recevons journellement, de personnes désireuses d'en dire, des demandes de conseils, ou même de leçons ; et qu'enfin notre éditeur, qui est en même temps notre ami, réclame de nous, pour répondre à ce besoin nouveau, un nouveau livre, — un Traité de l'art de Dire, — pas davantage.

Et voilà ce qui nous met la plume à la main.

Allons-nous donc véritablement, par-dessus la veste de Figaro ou la souquenille de Frippe-Sauces, endosser la robe professorale pour composer doctement ce gros et vénérable ouvrage qui s'appellerait un Traité complet de l'Art de Dire?

Nous n'avons ni cette intention, ni cette prétention.

D'abord que serait pour le public un livre sur cette matière, écrit et signé par un comédien ? *Un Traité de l'Art de dire... comme moi*, — et il est difficile, en effet que ce soit autre chose.

Nous restreindrons donc notre cadre au *récit* et au *monologue* ; et nous nous bornerons à donner, en toute sincérité, quelques indications brèves sur notre méthode d'in-

terprétation, les faisant suivre, pour les éclaircir davantage, de quelques exemples pris parmi les petits ouvrages de ce genre qui nous sont le plus souvent demandés.

Et nous n'érigerons pas le moins du monde en théorie infaillible notre manière de voir. Nous serons plus modestes et ne donnerons nos opinions qu'à la façon de Montaigne, non comme bonnes, mais comme nôtres.

Quel est le but qu'on se propose quand on dit quelque part une poésie quelconque ? C'est d'émouvoir son public, soit qu'on le fasse rire, soit qu'on le fasse pleurer. En un mot c'est de produire un effet. Nous tâcherons de déduire et d'exposer par quels moyens nous y réussissons. Voilà tout.

Mais avant d'examiner *comment* il faut

dire, peut-être ne sera-t-il pas mauvais d'examiner un peu *ce qu*'il faut dire.

Toute poésie, en effet n'est pas également propre à la récitation.

Il y a la poésie intime, comme il y a la musique de chambre. Certaines pièces exquises sont des confidences et veulent le tête-à-tête : celui du livre et du lecteur — ou de la lectrice.

D'autres exigent un travail de méditation, et, par conséquent, le silence du cabinet.

A moins qu'on ne les fasse goûter par un commentaire : ce qui est œuvre de professeur ou de conférencier.

Ce n'est donc point là notre cas.

Au vrai public, ce qu'il faut, c'est *l'action*. Il faut, dans la plus courte pièce de vers, qu'il sente la vie : il faut qu'il y ait là quelqu'un, quelqu'un à qui il puisse s'intéresser,

quelqu'un qui soit homme, quelqu'un à qui il arrive quelque chose : un drame ou une comédie.

C'est pour cela, qu'à mon sens, la forme poétique la plus convenable à la récitation, c'est cette petite pièce racontée qui, précisément, s'appelle un *récit*.

Je n'exclus aucun genre : avec de la science et de l'adresse, on peut tout faire goûter : mais je répète que ce qui plaît avant tout, c'est l'action. Dites ce que vous voudrez, mais que ça marche. Et si c'est une ode, par exemple, mettez-y un peu de *marseillaise*.

Le mouvement, voilà la grande loi, la loi impérieuse de la poésie récitée.

Choisissez donc une œuvre de dimension restreinte, mais complète, vivante et mouvementée, dont le sujet soit clair, intéressant,

humain, et qui ait, comme une pièce de théâtre, une exposition, un nœud, un dénouement.

Peu importe après cela que ce soit une épopée, comme les *Pauvres gens*; un drame, comme la *Robe* ou la *Vision de Claude*; un récit pittoresque et familier comme le *Naufragé*; une comédie comme le *Chapeau*; un vaudeville à refrain, comme les *Écrevisses!* — L'œuvre, comique ou tragique, renferme une action: elle vit, elle marche, elle commence, elle finit; elle réalise les conditions nécessaires pour être dite avec succès.

La pièce choisie, il faut l'étudier; et d'abord, commencer par la comprendre, se bien pénétrer de l'intention de l'auteur, des sentiments qu'il a voulu éveiller, du but qu'il se propose.

Il faut *voir* vous-même ce qu'il raconte;

car pour que vous puissiez mettre sous les yeux du public l'action du drame, il faut d'abord qu'elle se soit passée devant les vôtres.

Pensez-y bien : en effet, le but où vous devez tendre, l'effet que vous devez produire, c'est d'halluciner si bien le spectateur qu'il cesse de vous voir, vous, votre habit noir, le décor derrière vous, si vous êtes au théâtre, la cheminée, si vous êtes dans un salon, pour ne plus voir absolument que ce que vous racontez: le triomphe du diseur, c'est de se faire oublier.

Plus on l'oublie quand il parle, mieux on se le rappelle — et plus on le rappelle — après qu'il s'est tû.

Donc comprenez bien votre sujet, voyez votre drame ; ensuite faites les parts, divisez-le, découpez-le : l'exposition s'arrête ici ;

l'action s'engage ; plus loin, c'est un repos, et comme une fin d'acte ; après quoi, le drame reprend, plus vif et plus pressé. Notez bien tous ces points de repère. Ils sont nécessaires à la distribution du mouvement. C'est grâce à eux que vous soutenez l'intérêt, et qu'en laissant au bon moment reprendre haleine à l'auditoire, vous reprenez haleine vous-même.

Cette étude générale du morceau vous donne la clef de son interprétation ; vous savez ensuite le ton sur lequel il doit être pris, grave ou familier, tendre ou badin, et la mesure dans laquelle il doit être dit, — si c'est *andante* ou si c'est *presto*. — Bref, vous avez le métronome et le diapason.

Pour le dire en passant, d'ailleurs, le diapason ne diffère pas seulement selon le genre du morceau, il diffère aussi selon l'auteur.

Vous ne direz pas de la même façon le vers largement épique de Hugo et le vers fantasque et lyrique de Banville; vous aurez une note différente pour le vers élégiaque de Manuel, le vers savant et précis de Coppée, le vers dramatique et nerveux de Delair, le vers bon enfant de Nadaud. Ce sont des nuances sans doute; mais ces nuances font le bon diseur.

C'est surtout d'après les personnages mis en scène qu'il faut régler le ton du morceau : j'ajouterai même l'attitude et la physionomie, qui ne sont pas non plus indifférentes. Par exemple, j'ai à dire le *Naufragé* : il s'agit d'un vieux matelot qui narre son histoire aux gamins du port: je ferai le conte assis moi-même, et, dès les premiers mots, je prendrai le ton semi-rude, semi-bonhomme, et la physionomie tour à tour attendrie et

gouailleuse, toujours populaire, qui caractérisent le héros.

Ainsi chaque morceau demande en quelque manière à être exécuté sur un instrument différent. Il ne faut pas, si vous avez à dire *Elle est jolie*, vous accompagner sur la lyre; ni gratter la guitare, si vous dites *l'Œil des morts;* ni, pour raconter *Perrin et Perrette*, emboucher le cornet à piston.

Surtout, gardez le diapason : — N'allez pas détonner au milieu du morceau, en dire le début comme *Ma mie, ô gué*, la fin comme *La Bénédiction des poignards*. — Conservez le ton d'un bout à l'autre : haussez-le, baissez-le, — mais que ce soit le même. — Pleurez ou riez, selon que la situation l'exige ; mais restez dans la vérité du personnage que vous avez posé. — Ne faites pas larmoyer le matelot du *Naufragé*, forcé de tuer son

chien, comme l'homme du monde de l'*Épagneul*, de Marc-Monnier, qui voit le sien mourir de jalousie : — il y a là deux façons très différentes de pleurer son chien !

Avant d'en venir à la question essentielle : le mouvement, je veux répondre à cette autre, si souvent posée : Comment dire le vers ?

Faut-il le dire comme de la prose ? Faut-il le chanter ?

Je réponds ni l'un ni l'autre.

De quelque organe que le ciel vous ait fait présent, que votre voix soit d'or ou simplement d'argent, qu'elle parte du cœur ou de la tête, ou plus modestement du nez, du moment qu'un auteur vous confie ses vers et qu'il ne spécifie pas expressément que vous les exécutiez sur un air connu, je tiens que vous devez vous servir de votre voix

pour les dire, et non pour les psalmodier ; et que le plus sûr moyen de charmer le public n'est pas de l'endormir.

Je suis pour le récit et non pour le récitatif.

J'estime fort une belle mélopée, mais à l'opéra ; en poésie, elle va de pair avec les grands et redondants roulements d'*rrr*, et cette triomphante habitude qu'ont certaines personnes d'attacher à chaque rime un panache qu'ils font flotter une quinte ou un octave au-dessus du reste.

Tout cela pouvait être fort beau jadis ; j'avoue toutefois que je préfère la poésie sans tambour ni trompette.

Le vers doit être dit le plus naturellement possible, en ayant égard surtout au sens de la phrase et à la ponctuation : et cela, afin d'être clair, ce qui est encore plus utile en poésie qu'ailleurs.

Comme de la prose alors ? — Pas tout à fait. — Ah! dame, si votre auteur multiplie les vers coupés, les enjambements, les rejets, nous en courrons le risque : mais ce sera sa faute : c'est lui qui aura détruit le rythme, et non vous.

Le rythme, en effet, voilà, avec cette autre chose plus indéfinissable encore que j'appellerai l'*accent poétique*, ce qui fera toujours différer les vers de la prose, ce qu'il faut que vous sachiez conserver.

Pour bien comprendre ce que c'est que le rythme, prenez une phrase en prose dans laquelle il se soit glissé un vers : car cela arrive même à la prose de M. Jourdain. Vous serez déjà surpris de ce qu'il en résulte pour la phrase, sans qu'on se doute pourquoi, d'harmonie et de grâce; mais si, par un artifice quelconque, vous pouvez

transporter ce vers inaperçu dans une tirade, vous verrez ce que le voisinage lui ajoutera et quelle valeur nouvelle lui donnera le rythme de la phrase poétique où il sera venu s'enchâsser.

« Le ciel s'est déguisé ce soir en scaramouche, » ce vers involontaire est déjà charmant dans la prose du *Sicilien;* mais quel dommage qu'il ne soit pas dans quelque joli couplet de l'*Étourdi!*

C'est que le rythme ne consiste pas seulement dans les douze syllabes du vers ni même dans la façon plus ou moins harmonique dont on les distribue. Il est aussi dans le mouvement général, dans l'enchaînement des vers ; il est enfin dans la rime, — cela va sans dire, — mais surtout, et c'est là le point important pour ceux qui disent, — dans son retour périodique au bout d'in-

tervalles *de temps* parfaitement mesurés.

Je vais tâcher de m'expliquer.

Pour moi, les vers doivent avoir, deux à deux, la même durée. — Il faut, pour arriver à la seconde rime, que vous employiez, très exactement, le même espace de temps qui a été nécessaire pour arriver à la première.

Si le premier vers a pu être battu dans une mesure à quatre temps, le second doit, métronomiquement, être battu de même dans une mesure à quatre temps.

Vous pourrez, aux deux vers suivants, presser le mouvement, si le sens et le progrès de l'action l'exigent ; ainsi que je vais le dire tout à l'heure, cette accélération est même une loi : — mais elle n'aura lieu que couple par couple, et toujours les rimes, deux par deux, frapperont l'oreille à des intervalles égaux.

Est-ce à dire qu'il faut scander les syllabes avec la régularité d'un échappement d'horlogerie ?

Ce serait horrible.

Ces intervalles égaux, il faut les remplir par des brèves et des longues; et aussi par des silences.

Les brèves et les longues se compensent; et si vous devez dire plus vite toute une portion de vers, vous la ferez précéder d'un silence, — pause ou soupir, — qui parfera la mesure exacte.

Par exemple, j'ai à dire :

Celui qui met un frein à la fureur des flots
Sait aussi des méchants arrêter les complots.

Voilà deux vers également pleins: le premier doit être dit sur une grave mesure à quatre temps; le second de même par consé-

quent; et il n'entre dans chacune des deux mesures que les brèves et les longues qu'y a distribuées l'auteur et que le diseur doit rendre harmoniquement.

Je suppose à présent que j'aie à dire quatre vers de comédie :

Quand sur une personne on prétend se régler,
C'est par les beaux côtés qu'il lui faut ressembler,
Et ce n'est pas du tout la prendre pour modèle,
Ma sœur, que de tousser et de cracher comme elle.

Les deux premiers doivent être dits du même ton et dans la même mesure : mais il est évident que des deux autres le second doit être *lancé* : vous le direz donc plus vite, mais vous comblerez la différence en intercalant un silence après les mots *ma sœur*.

Si au contraire le second vers doit être élargi, vous obtenez le même résultat en

prolongeant la vibration sur la rime du vers précédent.

Cette règle s'applique très aisément, par extension, aux vers à rimes régulièrement croisées. — Je pourrais montrer par quels artifices issus du même principe, on y supplée dans la stance de Musset, par exemple, où les rimes sont réparties à des intervalles inégaux ; — et dans les vers libres, ceux de La Fontaine, dans ses *Fables*, ceux de Molière, dans *Amphytrion*, ces vers exquis, du rythme le plus fin et le plus sûr, parce qu'il forme avec le sens une harmonie intime et charmante.

Mais je ne puis entrer dans tous ces détails, je serais trop long et, probablement, pas bien compris : car ce sont des délicatesses qu'il faut faire saisir par l'oreille ; et les plus minutieuses explications écrites n'équiva-

lent pas à un exemple donné de vive voix.

J'en ai dit assez pour faire comprendre ce que vaut la mesure dans la diction. Comme le calcul est tout en musique, de même il existe pour la poésie une mathématique spéciale, et sous la verve la plus fantasque, il est bon qu'on ne l'ignore pas, se cachent souvent les combinaisons les plus réfléchies et les plus précises.

D'après ce qui précède, on conçoit que la rime, revenant caresser l'oreille à des instants exactement déterminés, n'a pas besoin d'être accentuée plus que le reste et doit produire son effet d'elle-même : il ne faut donc pas y insister, ni l'escamoter non plus : qu'on ait du plaisir quand elle passe, discrète, comme une jolie femme voilée dans la rue qu'on suit sans trop y penser.

Quant à *l'accent poétique*, c'est encore plus

difficile à définir. Il y a des tableaux excellents, qui sont la nature prise sur le fait, auxquels on ne peut trouver rien à reprendre, et qui cependant ne sont pas des chefs-d'œuvre. Que leur manque-t-il donc? Une touche, un réveil, un rien : on ne sait quoi. C'est cet on ne sait quoi qui est l'accent poétique. C'est ici une inflexion de voix, là un léger *tremolando,* plus loin, au contraire, un élargissement de sonorité : cela se sent et se devine et par conséquent ne s'enseigne guère.

J'arrive au mouvement

Tout ce qui est d'exposition ou de description doit être débité avec la plus grande simplicité. Pas de hâte, pas d'emphase. Le ton du narrateur, presque le ton du lecteur.

Qu'on puisse croire, si vous voulez, que vous avez la brochure à la main. Le décor

est ainsi : les personnages sont tels : voilà qui va bien. Vous mettez le public au fait.

C'est de clarté, de précision, qu'il est ici besoin. Ne laissez donc rien perdre de ce qui importe à la compréhension de l'œuvre.

L'action n'étant pas encore lancée, vous pouvez là caresser le détail, sans trop vous attarder toutefois, comme le Chaperon rouge, à cueillir des fleurs en chemin.

Vous pouvez très bien faire ressortir la poésie du sujet sans pour cela faire un sort à chaque vers. Des effets répétés fatiguent l'attention, et parfois mettent sur une fausse piste.

Détaillez donc, mais allez votre train, posez-vous, mais comme l'oiseau sur la branche, *sans peser, sans rester*, dit le poète.

Puis à mesure que vous avancez dans l'action, échauffez le débit ; plus de broderie

poétique alors; vous n'êtes plus le diseur, le livre est tombé de vos mains, vous êtes l'acteur, mieux que cela, vous êtes le personnage, et s'il y en a deux, tour à tour l'un et l'autre; jouez, vivez, prenez parti; même dans les incidences où l'auteur reparaît, où le dialogue cessant, le récit recommence, conservez le mouvement acquis, gardez l'émotion; et allez *crescendo*, de façon que le public ne cesse pas une seconde d'être empoigné, entraîné, emporté, jusqu'à l'explosion finale, qu'il faut savoir faire désirer sans la faire attendre, et détacher avec netteté, soit par un épanouissement plus large de la phrase, soit au contraire, par un contraste de ton, — mais toujours naturel.

Et si, après l'explosion, il reste quelques vers de conclusion, reprenez le ton plus calme du narrateur, en gardant toutefois la

note et l'émotion du drame; et finissez comme vous avez commencé, simplement.

Voilà le procédé général, susceptible sans doute de bien des accommodements, mais dont l'essentiel demeure toujours : l'essentiel, c'est-à-dire, la loi du mouvement.

D'ailleurs, des préceptes aussi généraux sont toujours obscurs par quelque point : je vais donc prendre un exemple, et choisirai le récit qui a été, par son succès immense, le véritable point de départ du mouvement actuel en faveur de la poésie populaire et de la poésie récitée : — c'est la *Robe,* de Manuel.

LA ROBE

(POÈME D'EUGÈNE MANUEL)

Avant de dire le poème, il convient que vous rendiez compte de sa nature, de son objet, du décor et des personnages.

C'est un drame populaire : le ton sera donc simple ; il ne s'agit ici ni de lyrisme ni d'épopée, il s'agit de sentiments très naturels, très humains, très vulgaires, si l'on veut : vous vous réglerez là-dessus, et dans les moments même où ces sentiments s'élèvent au pathétique, vous garderez le geste et le parler de l'ouvrier.

Le décor et les personnages sont posés dès les premiers vers, au moins ce qu'en doit connaître le public; mais vous avez besoin, vous, d'en savoir davantage : vous irez jusqu'au bout : le mari, la femme, vous les voyez : lui, l'ivrogne, brutal, despote, et la grossière raillerie du faubourien : pourtant un coin du cœur resté bon, celui qui a souffert; elle, la travailleuse, amaigrie, fatiguée, amère; vous voyez la mansarde, ici le grabat où git le fainéant cuvant son lundi, là la table, l'armoire au linge, et dans un coin, ce placard entre-bâillé... Tout cela est sous vos yeux. Vous savez où diriger vos gestes, vos regards, vous êtes chez vous. Faites lever la toile.

Dans l'étroite mansarde où glisse un jour douteux
La femme et le mari se querellaient tous deux.
Il avait, le matin, dormi, cuvant l'ivresse :
Et s'éveillait, brutal, mécontent, sans caresse,

Le regard terne encore, et le geste alourdi,
Quand l'honnête ouvrier se repose, à midi.
Il avait faim ; sa femme avait oublié l'heure ;
Tout n'était que désordre aussi dans sa demeure...

C'est ici l'exposition. Elle est vive et courte ; elle doit être dite nettement, le débit simple, la voix grave ; le détail précisé en passant d'un trait sobre ; ce jour douteux, ce désordre dans cette chambre étroite, cet homme qui s'éveille, lourd d'ivresse encore, à midi, ce moment où (détail à détacher comme un reproche que vous feriez vous-même) l'honnête ouvrier se repose déjà, cette femme absente, qui a oublié l'heure, et quelle heure ! celle du repas en commun, signe de désaffection et de rupture prochaine, — tout cela doit se profiler, d'un relief sûr et net, à l'eau-forte, sous l'œil du spectateur. Mais pas d'appesantissement, pas de lenteur,

la querelle est mûre, elle commence, et c'est par le mari,

Car le coupable, usant d'un stupide détour,
S'empresse d'accuser pour s'absoudre à son tour.
— Qu'as-tu fait ? d'où viens-tu ? réponds-moi !...

C'est le mâle qui parle, bref et brutal, et tout de suite il outrage, et bassement, sans franchise :

.... Je soupçonne
Une femme qui sort et toujours m'abandonne.
— J'ai cherché du travail,

répond la femme. Et ce premier mot doit la poser.

Le ton est plus celui de l'amertume, long-temps résignée, enfin lasse, que celui de la fierté, vertu qu'abat bien vite la misère. Rien d'agressif encore ; c'est elle qui a le beau rôle. Cependant les premières vibra-

tions de la révolte imminente doivent être senties.

Dans le dialogue qui suit, — comme dans tout autre où les interlocuteurs sont de sexe différent — il serait puéril, et même choquant, d'imiter une voix de femme : il suffit d'indiquer le changement de personnage par un simple amollissement du ton; les sentiments et les caractères étant différents, si vous savez les observer, il n'y aura pas de confusion possible; l'accent est dur, insultant, trivial : c'est l'homme; il est frémissant, douloureux, contenu ; c'est la femme.

— J'ai cherché du travail :

 Car, tandis que tu bois,
Il faut du pain pour vivre, et s'il gèle, du bois!

— Je fais ce que je veux!

Réplique de maître, libre de mal faire, s'il le trouve bon.

— Donc je ferai de même !

La révolte éclate.

— J'aime ce qui me plaît !

— Moi, j'aimerai qui m'aime !

— Misérable !

L'injure a répondu à l'injure : Ah ! tu me soupçonnes, eh bien ! je te donnerai raison, Ah ! tu te plais à mal faire, et tu t'en vantes ! Je t'imiterai, j'aimerai qui m'aime, — j'irai à un autre ! Et sur cette bravade emportée ! le cri : *misérable*, jaillit, furieux ; dialogue précipité, entrechoquement d'éclairs.

Et les vers suivants, où vous reprenez le ton du narrateur, et qui dépeignent la querelle, doivent se ressentir de la fièvre gagnée ;

Et soudain, des injures, des cris,
Tout ce que la misère inspire aux cœurs aigris ;
Avec des mots affreux mille blessures vives ;

Les regrets du passé, les mornes perspectives,
Et l'amer souvenir d'un grand bonheur détruit.

Ce dernier vers, couronnant l'exposition, doit être profondément senti et dit avec largeur : *ce grand bonheur détruit,* en effet, c'est le sujet du poème : il sera tout à l'heure évoqué de nouveau, et déterminera le dénouement.

Poursuivons ; car le drame continue : une péripétie nouvelle va se produire :

Mais l'homme, tout à coup :

Éveillez l'attention par une intonation différente.

« A quoi bon tout ce bruit ?
J'en suis las ! tous les jours c'est dispute nouvelle,
Et c'est par trop souvent me rompre la cervelle !
Beau ménage vraiment que le nôtre, après tout !
Je prends, à vivre ainsi, l'existence en dégoût !
Rien ne m'attire plus dans cette chambre sombre

Où la chance est mauvaise, où des malheurs sans nombre
M'ont accablé! »

Faites sentir dans ce complet une réticence : car les raisons que donne l'homme peuvent être justes, et certes, il doit la haïr en effet, cette *chambre où la chance est mauvaise*. (Remarquez ce trait, qui est bien humain ; l'homme est toujours porté à faire endosser au sort la responsabilité de ses propres fautes.) Mais, ce ne sont là que des excuses qu'il énumère pour justifier une résolution qu'il n'ose énoncer, mais que la femme entend bien, et que, plus courageuse, parce qu'elle a moins de torts, elle adopte ouvertement tout de suite :

La femme aussitôt :

« Je t'entends !
Eh bien ! séparons-nous !

Le mot est prononcé. Il détermine une

explosion nouvelle; leur colère se soulage en phrases courtes et précipitées :

D'ailleurs, voilà longtemps
Que nous nous menaçons.
— C'est juste !
— En conscience,
J'ai déjà trop tardé !
— J'eus trop de patience !
Une vie impossible !
— Un martyre !
— Un enfer !

C'est à qui renchérira; mais le dernier mot reste à la femme, que l'indignation relève :

— Va-t'en donc ! dit la femme, ayant assez souffert;
Garde ta liberté; moi, je reprends la mienne !
C'est assez travailler pour toi. Quoi qu'il advienne,
J'ai mes doigts, j'ai mes yeux : je saurai me nourrir.
Va boire ! tes amis t'attendent; va courir
Au cabaret ! le soir, dors où le vin te porte !
Je ne t'ouvrirai plus, ivrogne, cette porte !

Sous ce flot d'acerbes paroles, l'homme

s'incline un moment, n'ayant rien à répondre, il laisse passer l'orage; mais aussitôt après, se redressant, sardonique:

— Soit. Mais supposes-tu que je te vais laisse
Les meubles, les effets, le linge, et renoncer
A ce qui me revient dans le peu qui nous reste,
Emportant, comme un gueux, ma casquette et ma veste?

A ce ton de gouaillerie parisienne, succède de rechef la brève arrogance du plus fort:

De tout ce que je vois il me faut la moitié.
Partageons. C'est mon bien!

— Ton bien?

se récrie la malheureuse; et elle n'a même plus la force de s'indigner.

Quelle pitié!
Qui de nous pour l'avoir montra plus de courage?
O pauvre mobilier, que j'ai cru mon ouvrage!...

Elle jette un regard circulaire sur ces misérables meubles, achetés et conservés à force

de travail; faut-il donc céder cela, qui est si bien à elle ? Eh bien ! oui ! elle y consentira. Elle refoule l'attendrissement qui mouillait déjà le dernier vers, et brève, méprisante :

N'importe ! je consens encore à partager :
Je ne veux rien de toi, qui m'es un étranger ! »

Et alors,

... Les voilà, prenant les meubles, la vaisselle,
Examinant, pesant; sur leur front l'eau ruisselle;
La fièvre du départ a saisi le mari;
Muet, impatient et sans rien d'attendri,
Ouvrant chaque tiroir, bousculant chaque siège.
Il presse ce travail impie et sacrilège.
Tout est bouleversé dans le triste taudis,
Dont leur amour peut-être eût fait un paradis!
Confusion sans nom, spectacle lamentable!
Partout, sur le plancher, sur le lit, sur la table,
Pêle-mêle, chacun, d'un rapide regard,
Entasse les objets et se choisit sa part.
« Prends ceci; moi cela!
 — Toi, ce verre; moi, l'autre!
— Ces flambeaux, partageons!
 — Ces draps, chacun le nôtre! «

Et tous deux consommaient, en s'arrachant leur bien,
Ce divorce du peuple, où la loi n'est pour rien.

Toute cette peinture doit être jetée, rapide, saccadée, fébrile ; les personnages sont en scène, haletants, fureteurs ; à peine un vers en passant tente de les amollir :

> le triste taudis,
> Dont leur amour eût fait peut-être un paradis !

ni eux, ni vous ne vous y arrêtez ; et vous courez au dernier vers, clore la tirade par une réflexion douloureuse qui résume la situation, qui l'élève en la généralisant, et après lequel vous faites une pause, car le second acte est fini.

Puis vous reprenez ; et aux premiers mots, bien que le ton soit redescendu, à ce changement même, qui correspond au soir qui tombe et que vous décrirez, on sent que quelque chose d'inattendu va se produire :

Le partage tirait à sa fin; la journée,
Froide et grise, attristait cette tâche obstinée ;
Quand soudain l'ouvrier, dans le fond d'un placard,
Sur une planche haute, aperçoit à l'écart
Un vieux paquet noué, qu'il ouvre et qu'il déplie.
« Qu'est-ce cela ? dit-il; du linge qu'on oublie ?

Il se jette dessus : Allons ! voyons !

Du linge qu'on oublie ?...

Cela est encore tout vibrant de colère. La voix décroît sur les mots suivants, dits vite, entrecoupés, comme si les objets sautaient du paquet défait :

Des vêtements ?... une robe ?... un bonnet ?...

Et tout à coup, silence.

Vous vous arrêtez : vous avez reconnu cela : votre silence parle, et le geste et la physionomie, subitement glacés, décèlent le saisissement de quelque chose de poignant

et de terrible soudainement aperçu ; puis, doucement, fléchissant, vous reprenez :

Le regard se rencontre, et chacun reconnaît
Intactes et dormant sous l'oubli des années,
D'une enfant qui n'est plus les reliques fanées.
Ils s'arrêtent tous deux, interdits et sans voix :
Leur cœur est traversé d'un éclair d'autrefois·
Leur fille en un instant revit là tout entière.
Dans sa première robe, hélas ! et sa dernière !

Et voici que les larmes viennent, et la dispute recommence ; mais c'est celle de deux douleurs égales, et l'exigence du mari, trempée de désespoir du père, a cessé d'être odieuse, et dans son : « *Je la veux !* » on sent déjà la supplication du vaincu

— « C'est à moi, c'est mon bien ! dit l'homme en la pressant
— Non, tu ne l'auras pas, dit-elle, pâlissant ;
Non ; c'est moi qui l'ai faite et moi qui l'ai brodée...
— Je la veux. — Non, jamais ! pour moi je l'ai gardée.

Non ! jamais ! dit la mère. Les douleurs

sont égales, en effet; mais le droit de la mère est supérieur. Et là encore, ses larmes auront le dernier mot. — *Non! jamais!* Ah! elle ne cèdera pas cela. Maintenant elle est la plus forte, il le sait bien. Qu'il prenne tout le reste, s'il veut, cela lui suffit, à cette mère! Et elle pleure; c'est-à-dire, vous pleurez; elle revoit la petite renvolée à Dieu : pourquoi si vite? Elle a tout emporté avec elle, l'amour, la paix, le ménage! et c'est fini, oui, fini; cela ne peut plus revenir; n'y pensons plus; il est trop tard!

 Pour moi je l'ai gardée,
Et tu peux prendre tout! laisse-moi seulement,
Pour l'embrasser toujours, ce petit vêtement.
O cher amour! pourquoi Dieu l'a-t-il rappelée,
Depuis trois ans tantôt qu'elle s'en est allée,
Si bonne et si gentille!... Ah! depuis son départ,
Tout a changé pour moi! Maintenant, c'est trop tard!

Mais à quoi donc répond ce dernier

mot, qu'elle dit comme s'il lui coûtait déjà ?

Il répond à l'idée qu'a suscitée tout de suite le cher talisman apparu ! L'idée d'une réconciliation possible ! Et une lueur du dénouement commence à poindre. C'est vers cette lueur, plus mouillée que l'aurore, qu'il faut marcher maintenant. Vous direz donc les vers suivants, presque aussi ému qu'elle-même, sans rien de rude ni d'indigné ; tout maintenant appartient aux larmes ; il faut qu'elles coulent, entraînant avec elles le pardon :

Et d'un pas chancelant, elle prit en silence
Les objets, qu'il lâcha sans faire résistance.
Elle arrêta longtemps sur ces restes sacrés,
Immobile et rêvant, ses yeux désespérés ;
Embrassa lentement l'étroite robe blanche,
Le petit tablier, le bonnet du dimanche ;
Puis, dans les mêmes plis, comme ils étaient d'abord,
Sombre, elle enveloppa les vêtements de mort,
En murmurant tout bas :

« Non ! non ! c'est trop d'injure !
Tu te montres trop tard !

Faites sentir, dans cette répétition, qu'elle s'est amollie davantage et ne se répète qu'il est trop tard, que parce qu'elle sent bien qu'il est encore temps, s'il dit un mot, toutefois, lui ; et ce mot, ce mot souhaité, ce mot qu'elle attend, que le public attend comme elle, le voici qui jaillit sur vos lèvres :

— Trop tard ? En es-tu sûre ?
Dit l'homme en éclatant ; et puisque notre enfant
Vient nous parler encore, et qu'elle nous défend
De partager la robe où nous l'avons connue,
Et que pour nous gronder son âme est revenue,
Veux-tu me pardonner ? je ne peux plus partir ! »

Vous avez dit cela avec l'éloquence palpitante, éperdue, ardente, du deuil et de la passion. Il ne reste plus à prononcer que le mot suprême. C'est à elle qu'il appartient de

le provoquer. Un vers simple, doux et rapide le suspend encore :

Il s'assit. De ses yeux coulait le repentir.

Puis le voici qui vient aux lèvres, en deux interrogations attendries :

Elle courut à lui :
 « Tu pleures ?... ta main tremble ? »

Elle sent que sa main tremble, donc elle l'a prise : quand les mains sont jointes, les cœurs ne sont pas loin. Donc, — une pause imperceptible, et laissez aller le dernier vers :

Et tous deux, sanglotant, dirent : « Restons ensemble ! »

LA MESSE DE L'ANE

(POÈME DE PAUL DELAIR)

———

Analysons maintenant, — moins en détail toutefois, j'aurais à me répéter, — une œuvre de demi-caractère, semi-comique, semi-sérieuse, *La Messe de l'Ane,* de Delair.

Nous remarquerons d'abord que le récit est fait à la première personne ; c'est donc, en somme, un monologue, et il faut adopter dès l'abord le ton propre à caractériser le personnage, pour n'en pas démordre jusqu'à la fin.

Ce ton est celui d'un homme, issu de paysans, qui s'est élevé depuis ; mais qui, ra-

contant un souvenir d'enfance, se rapproche naturellement de son premier milieu, des mœurs et des gens qu'il décrit et qu'il aime.

Ce sera donc le ton paysannesque, sans exagération patoise, sans grossièreté.

Je dis paysannesque, et non populaire : rien n'est plus différent. En effet, le paysan a la simplicité de lignes de la terre même, à laquelle il est presque parallèle ; il ne connaît pas les déhanchements de l'ouvrier, les effets de blouse et de casquette ; on ne trouve pas dans son parler, grave et mesuré, les terminaisons traînardes, ni non plus les coups subits d'éloquence et les métaphores imagées du peuple des villes. Enfin il ne *blague* pas. Sa finesse est le contraire même de cette espèce de grossissement ironique des choses qui est le propre de la blague parisienne. Tout ce qui est parodie lui échappe. Mon

auteur actuel lui-même m'en a conté un petit exemple assez amusant.

Dans une réunion villageoise où il se trouvait à peu près seul de Paris, et où chacun chantait à son tour sa chanson, il s'avisa, — il y a du fait une quinzaine d'années, — de chanter une de ces machines de Levassor, qui désopilaient autrefois le public des théâtres : la légende de *Geneviève de Brabant*, vous vous rappelez peut-être :

Tuez mon fils d'abord, vous m'laisserez vivre après,

ou bien :

Nous n'aurons jamais l'cœur de lui percer le sien.

Cela fut écouté sans sourciller ; personne ne rit ; et quand la chose fut finie, quelqu'un résuma l'opinion générale en déclarant que l'ancienne complainte, collée en haut sur le mur :

Approchez-vous, honorable assistance,

était bien plus belle et que ce n'était vraiment pas la peine de la changer.

Il faudra donc dire avec simplicité les traits dont est semée *la Messe de l'âne*, et qu'avec l'accent populaire on devrait pousser à la *blague*.

Le début du récit :

L'âne de mon grand-père avait nom *Paysan*
Grand père lui disait : « viens, cadet, Viens-nous-en. »
Et tous deux s'en allaient bellement, le grand-père
Et l'âne, travailler aux champs, faisant la paire.
Le samedi, grand-père emmenait le dernier
De ses petits enfants — c'est moi — dans un panier ;
Si bien qu'on était trois pour aller à la ville,
C'était jour de marché. De façon fort civile,
Comme un sage, grand-père, aux femmes du pays,
Vendait fruits ou verdure en son jardin cueillis ;
Moi, je gardais la bête, ayant pour me distraire
Sa mangeoire à garnir et cent tours à lui faire.
Nous repartions le soir, de beaux écus tintant
Dans le sac, et parfois grand père si content
Que les bouchons de houx mettaient l'argent en danse
Et que nous rentrions gris comme l'abondance ;

Le grand père chantant sur l'âne, et l'âne ayant
Son plumet, on eut dit Silène officiant ;
Son brûlot à la bouche, il disait sa ballade
Pendant qu'au bercement du panier à salade
Je regardais pointer une étoile au ciel bleu
Croyant voir s'allumer la pipe du Bon Dieu.

est un petit tableau rustique, qui pose les personnages, l'homme, la bête et l'enfant, et doit les faire prendre en amitié. C'est de la bonne humeur qu'il y faut, allègre et sans malice. La mesure : — le trot même de l'âne, et d'un âne bon enfant.

L'exposition qui va jusqu'à l'alinéa :

Grand-père avait ainsi pour ombre, à son côté,
Son âne...

cordiale, familière et naïvement réfléchie quand elle dépeint, par la bouche du grand-père, des souvenirs de jeunesse à lui et à son âne, prend plus loin une certaine tournure, quasi-philosophique, qu'on se

gardera de faire dégénérer en emphase, en ayant soin de rester au diapason : celui de la sincérité simple et honnête.

Suit la mort du grand-père, qui doit aller bonnement, comme le reste, avec une nuance nouvelle, qui soit comme un avertissement, sur les vers :

Et l'âne qui passait le vit, par la fenêtre,
Dans la bière, coucher et clouer son vieux maître.

Les détails suivants, le convoi ; l'église, avec les échappées sur la campagne, sobres, sans violence, sans contraste ; la tristesse résignée des bonnes gens ; pas la moindre prétention au tragique.

La mesure, un peu plus rapide déjà, s'échauffe alors :

Voilà que soudain, comme on était là pleuran
On entendit un cri farouche et déchirant,
Plus qu'humain, tel qu'en peut seule râler la bête

Et l'on vit Paysan entrer, tendant la tête,
Dans l'église, geignant comme un soufflet crevé,
Fou, son licol rompu traînant sur le pavé,
Et l'oreille pendante ainsi qu'aux hirondelles
Qu'un plomb méchant blessa l'on voit pendre les ailes.
Il avança, chacun regardant stupéfait,
Et, tendre, il allongea son museau, comme on fait
Pour être caressé, sur le drap funéraire...

Le vers marche, le ton s'élève et se mouille, et va, confinant au sanglot, jusqu'au dernier du couplet :

Et lamentablement l'âne se mit à braire.

qui, dans son harmonie imitative, finit, en l'élargissant, sur la même note de compassion désolée.

Vous restez sur cette note plus large, pour dire le petit discours du curé, et continuant, vous l'élargissez encore jusqu'au vers :

Comme aux enterrements où chantent des évêques
Un cheval chamarré qui suit un empereur,

pour atteindre à la véritable grandeur dans le suivant, qui doit être isolé par une courte pause, et évoquer tout Millet aux yeux de votre public :

Ainsi l'âne au tombeau suivit le laboureur.

Puis, revenant à la simplicité du début pour dire la conclusion, mais en laissant dans votre voix la vibration de l'émotion acquise, vous achevez, dans une demi-teinte attendrie et fraternelle, par la prière à la Terre :

Mère des Paysans, Terre, sois lui légère,
Et qu'un égal sommeil, sous le tranquille dais
Berce ton grand fils, l'homme, et ses frères cadets !

LES ÉCREVISSES

(MONOLOGUE DE JACQUES NORMAND)

Je vais prendre à présent pour troisième et dernier exemple, un petit récit purement comique, divisé en stances, avec refrain : *les Écrevisses.*

C'est la chose du monde la plus simple que cette charmante bluette ; le comique de Normand est plutôt fin que bouffon, et ne fait jamais une convulsion du rire qu'il provoque ; à quoi tient donc l'immense effet que produit ce petit conte ? A la rigoureuse observation des préceptes que j'ai exposés, à

quoi s'ajoute ici, il faut le dire, la puissance propre au refrain, lorsque ramené à des intervalles égaux, il est dit avec des inflexions de plus en plus diverses et de plus en plus grosses de signification.

LES ÉCREVISSES

1

Trente-neuf ans, fortune ronde,
Célibataire et bon garçon,
Depuis qu'on m'avait mis au monde
J'habitais à Pont-à-Mousson.
Jamais — de mes destins propices
Poursuivant le cours régulier —
Je n'avais mangé d'écrevisses
 En cabinet particulier.

2

Fidèle à ma ville natale,
Je n'attachais que peu de prix
Aux plaisirs de la capitale...
Je ne connaissais pas Paris,

De ce foyer de tous les vices
Je savais — détail familier ! —
Qu'on y mangeait des écrevisses
 En cabinet particulier.

3

Avez-vous connu Véronique?..
Ma tante ?... Non ?... Ça ne fait rien
Me trouvant son parent unique
Quand elle mourut, j'eus son bien.
Je dus, pour certains bénéfices,
Gagner Paris, comme héritier...
Et je songeais aux écrevisses
 En cabinet particulier.

4

Cependant, réglant mes affaires,
Je refis vite mon paquet,
Car Paris ne me plaisait guères
Et Pont-à-Mousson me manquait
J'allais partir plein de délices,
Quand j'eus le désir singulier
D'aller manger des écrevisses
 En cabinet particulier.

Ce début doit être mesuré, posé, bonhomme : une naïveté de vieux garçon de province ; le rythme aussi, d'une régularité provinciale.

Je défie, quand je dis ces quatre premières stances, qu'un musicien m'accompagnant me trouve en défaut d'un quart de soupir à la chute des rimes.

Le premier refrain, tranquille ; l'innocence même.

Le deuxième, empreint déjà de quelque curiosité.

Le troisième, rêveur, avec une certaine dilatation olfactive.

Au quatrième, éveillez l'attention : le drame va commencer.

Notons en passant que ces mots : *écrevisses, en cabinet, particulier,* forment un seul et même substantif, qu'il serait inutile

et même nuisible de scinder en quatre; il ne s'agit pas d'écrevisses quelconques, qu'on mangerait par hasard en cabinet particulier; point du tout; c'est une espèce à part, l'*Écrevisse-en-cabinet-particulier,* qui ne se rencontre pas ailleurs, et qu'on cueille là seulement, sur des buissons qui les produisent spontanément.

La cinquième stance, qui commence comme un procès-verbal, — toujours la caractéristique du personnage — finit par une sorte de son de trompette, et le refrain à l'accent résolu de l'homme qui, — pour une fois, — fait un coup de sa tête. L'allure est plus fière et plus vive, nous passons de *l'adagio* à *l'allegro.*

La sixième stance est un aveu, fait avec une contrition sournoise, que confirme le *que vous dirai-je?* de la septième, où sont

étalées les mauvaises raisons dont se paie la conscience d'un homme au fond très satisfait d'avoir su ce que c'est que les *écrevisses-en-cabinet-particulier*.

A la huitième l'*allegro* devient un *presto*. C'est le tourbillon. Le refrain énergique, — le cri de la passion, — exprime le vertige du crime.

La neuvième, où l'action bat son plein, est un autre aveu fait sans remords, avec un entrain qui, à la dixième, description de l'orgie, va jusqu'au plus croustillant blasphème; refrain enragé; des écrevisses grasses, juteuses, croquantes, — et du poivre!

A la onzième, *decrescendo* qui va s'accentuant à partir de l'*hélas*, avec un abattement de physionomie corrélatif, jusqu'au refrain qui se noie et s'éteint dans un soupir.

Le drame est fini, la douzième stance en met la leçon en lumière. Il convient donc de reprendre le ton du narrateur : vous y ajouterez un soupçon du nasillement hypocrite du converti ; et vous émettrez le dernier refrain avec la gravité paterne du moraliste — qui sort d'en prendre

> Ne mangez jamais d'écrevisse
> En cabinet particulier !

LA DÉFENSE DU MONOLOGUE (1)

PAR COQUELIN AÎNÉ

I

Je tiens l'espèce pour vivante et bien vivante et ce n'est pas une oraison funèbre que je viens prononcer devant vous. L'oraison funèbre n'est pas dans mes cordes.

Je n'en ai jamais dit qu'une, c'est celle de *Ma belle-mère*, par P. Bilhaud, et ceux qui l'ont entendue doivent se rappeler que, par le genre de son émotion, elle diffère absolument de celles de Bénigne Bossuet, pour lesquelles, d'ailleurs, je professe le plus profond respect.

(1) Le genre « Monologue » ayant été attaqué dans la presse, M. Coquelin aîné a répondu par cette *Défense* que le lecteur sera heureux de trouver ici. (Note de l'éditeur.)

J'aurais d'autant plus de peine, si le monologue menaçait de mourir, à lui dire le dernier adieu que je le considère un peu comme mon fils, ou que tout au moins je puis me considérer comme son oncle. C'est même, j'en ai peur, une des raisons pour lesquelles certains critiques l'ont attaqué si aigrement.

Mon frère et moi nous en disons beaucoup, je dois en convenir, et il y a déjà longtemps que ça dure. Tous ces monologues, toutes ces *coquelineries*, il y a de fort braves gens que cela agace et qu'une affiche laisse de méchante humeur quand le nom d'un des membres de la *Dynastie Coquelin* y figure. Ils l'ont dit. Cela nous a fait de la peine. Ils trouvent que nous nous multiplions trop. C'est possible, mais que voulez-vous, nous ne pouvons pourtant pas, mon frère et moi,

nous entretuer, sous prétexte qu'un de nous ou peut-être les deux, sommes de trop dans le monde des théâtres, et quand ce public obstiné nous demande des monologues, nous ne pouvons pourtant pas lui lire des feuilletons.

Bien entendu, il y a d'autres raisons, que je trouve meilleures, à l'hostilité des critiques contre le genre dit du monologue. Le genre donne prise, comme tout au monde. Il est abondamment cultivé, et les produits ne sont pas tous d'une qualité bien fine.

D'accord. C'est égal, cela m'ennuie de l'entendre anathématiser par tel Lundiste influent, qui fut jadis de ses plus chauds propagateurs et qui est encore aujourd'hui un conférencier très convaincu. Or, qu'est-ce qu'une conférence si ce n'est le comble du monologue !

Les monologues qu'on fait ne sont pas tous bons, je viens de le confesser. Il y en a d'insignifiants, il y en a d'absurdes, il y en a d'ennuyeux... mais le pire a encore sur une mauvaise pièce un avantage énorme, celui de durer moins longtemps.

Quel genre littéraire ne se trouve pas dans le cas du monologue, quant à l'infériorité de certains produits ? Et dans celui-ci du moins, l'insuccès ne tire pas à conséquence. L'auditeur qui s'ennuie ne s'ennuie pas plus de cinq minutes, et l'auteur qui fait four n'entre pas en religion pour cela, ni ne se sent de velléité d'aller se pendre.

La vérité est que c'est un passe-temps presque toujours agréable, au moins dans les salons ; au théâtre, il est clair que le monologue est moins de mise, sauf en certaines circonstances, bénéfices ou fêtes de

charité, etc. Pour les écrivains, s'ils débutent, c'est un apprentissage utile, un moyen de se faire apprécier ; pour ceux-mêmes qui sont arrivés, c'est l'occasion d'esquisses, de crayons, d'études qui peuvent avoir une fort grande valeur d'art et préparer, en outre, les grandes machines futures.

Quant à ceux qui font profession de dire, quant à ceux qui, sans en faire profession, aiment cet art, si difficile et si délicat, ils trouvent amplement de quoi s'exercer dans le monologue, dont le caractère peut varier à l'infini, ils peuvent y faire plaisir aux autres et se faire plaisir à eux-mêmes, ce qui est le commencement et la fin de toute charité bien ordonnée.

Est-ce un genre après tout si inférieur que celui qui, par sa diversité, peut confiner au poème, même épique, dans le récit, ou à la

comédie de mœurs dans la saynète ? Est-ce une littérature si à dédaigner que celle qui compte parmi ses auteurs, les Manuel, les Coppée, les Delair, les Meilhac, les Halévy, les Nadaud, les Déroulède, les J. Normand et tant d'autres. Vous voyez quelques-uns de ces noms sur nos programmes. Sans faire d'avance le panégyrique des pièces que je vais lire, je puis affirmer, sans crainte que vous me cherchiez querelle, qu'il y a dans toutes de quoi plaire et très diversement. Il y a de l'esprit et de la gaieté dans celles de Grenet-Dancourt qui prélude par ces essais à des comédies, dont on a déjà applaudi quelques-unes à Cluny et à l'Odéon. Il y a dans celles d'Halévy cette saveur parisienne que vous savez si fine, et chez lui si saine; il y a dans celles de Normand, cette bonne humeur,

cette amabilité dont il est coutumier; du pathétique et de la force dans le récit de Delair. Le nom de Déroulède en dit assez, celui du jeune Clairville qui vient d'avoir un joli succès aux Bouffes avec *Madame Boniface...*, celui du jeune Adenis qui a fait de *Flirtation* un amusant récit plein d'observations et de fantaisies. A ces noms-là, j'ajouterai une fantaisie d'un auteur, tout aussi connu comme acteur, qui me touche de près et que je désignerai suffisamment en disant qu'il eût fait un fort réjouissant abbé (de Thélème surtout) du temps où les Cadets entraient dans les ordres.

Vous trouverez dans ces morceaux tous les tons, le grave et le doux, le plaisant et le sévère, tel est une scène de mœurs, tel autre tout un drame, y compris la scène à faire, tel une satire, tel une idylle, presque

une chanson, avec cet avantage, qu'étant sans musique, elle peut éveiller dans chaque auditeur un air différent, l'air qu'il préfère, celui sur lequel on chantait l'amour de son temps.

C'est cette variété surtout, qui fait, quand on attaque le monologue, que la plupart du temps je ne comprends pas : car comment envelopper dans une même condamnation des choses si différentes ? S'il ne s'agit que de ces monologues, destinés aux jeunes personnes bien élevées et qui par le fait ne sont que des romances — toujours sans musique — je suis bien près d'être de votre avis, mais dites-le. Quant à une autre classe, qu'on pourrait intituler celle des cocasseries, il y a à prendre et à laisser.

Puisque la blague existe et qu'elle tend de plus en plus à devenir une puissance so-

ciale, il est naturel qu'elle ait son expression littéraire. Le monologue en question en est une. Je pourrais ajouter, pour sa défense, qu'il assaisonne la blague d'une pointe spéciale, d'un ragoût nouveau, ce *je ne sais quoi* qu'on appelle la fantaisie, qui introduit dans la langue et aussi dans la pensée, ces détraquements funambulesques des Hanlon, des Lauri-Lauris ou d'autres, qui nous font pâmer la plupart du temps, sans autre excuse que d'être précisément le *je ne sais quoi*. Mais ceci ce n'est pas mon affaire, c'est l'affaire de la branche cadette. La branche cadette sait défendre vigoureusement son apanage.

Je ne répéterai pas ici, de peur d'être trop long, ce que j'ai dit, en d'autres circonstances, sur d'autres formes du monologue, par exemple, sur le récit dont Coppée

a donné avec Delair après Hugo des modèles si achevés ; mais je continue plus que jamais à me féliciter d'avoir contribué au succès de ce genre de composition poétique et par conséquent à l'éclosion de tant de petits chefs-d'œuvre.

En somme donc, le monologue, conte, récit, fantaisie, embryon de pièce, le monologue, quel qu'il soit, n'est pas mort, et le public ne demande pas encore qu'il meure.

On a parfaitement compris ma pensée, et personne n'a pu croire que je défendrais les mauvais : je n'entends défendre que les bons.

Il faut en avoir sur soi, quand on va dans le monde, comme on a de la monnaie blanche. On ne peut pas jouer tout seul *Tartufe* ou *Ruy Blas*, on ne peut pas toujours réciter l'*Iliade* ; avec ces œuvres immenses, qui

sont le fond de notre fortune, nous devons avoir sur nous, pour les risquer au jeu, quelques menues pièces, argent ou billon : ce sont les monologues ; que dans le nombre il y ait quelques monnaies qui ne soient plus de poids, c'est un malheur, mais il faut s'en consoler, tâcher de les passer à un public moins scrupuleux et garder les bonnes pour les publics d'élite, pour les amis.

II

La petite préface qui précède a eu la bonne fortune, très inattendue pour moi, d'être reproduite par la presse, et insérée en partie par M. Sarcey dans son feuilleton du *Temps*. Comme je ne veux pas qu'il me croie insensible à cet honneur je vais lui répondre quelques mots :

J'ai pu constater d'abord qu'à la colonne neuvième du feuilleton, M. Sarcey et moi, nous trouvions à peu près complètement d'accord. L'excellent critique y déclare en effet qu'on aurait tort de croire, — je cite ses propres paroles, — qu'il *condamne d'un trait de plume le monologue en général*, — et il ne veut pas qu'on dise *qu'il enveloppe tous les monologues dans une même sentence d'excommunication*. C'est tout ce que je demandais, car c'est reconnaître, ou les mots ne veulent rien dire, que le genre a droit de cité dans l'art, et qu'il peut donner quelques bons fruits. J'aurais donc pu crier victoire et embrasser l'ennemi sur le champ de bataille, si je n'avais poussé ma lecture jusqu'à la colonne onzième, où M. Sarcey, oubliant toutes ses bonnes dispositions, imprime cette sentence déplorable, qui me paraît bel et

bien une excommunication majeure : « Je trouve le genre exécrable et, qui pis est, insupportable » Il ajoute même qu'il est sûr de prophétiser juste en prédisant que ce malheureux monologue mourra bientôt de sa belle mort.

Je ne tenterai pas d'expliquer la contradiction qui existe entre la colonne neuf et la colonne onze ; il s'agit là d'un phénomène psychologique, très humain, qui prouve que, quand il parle du monologue, M. Sarcey pourrait s'écrier comme J. Racine dans ses cantiques spirituels :

> Mon Dieu quelle guerre cruelle
> Je trouve deux hommes en moi...

L'un est celui qui a aimé le monologue, l'autre, celui qui en est revenu, car M. Sarcey avoue l'avoir aimé, ce genre exécrable, l'avoir prôné, même avec ardeur, alors, dit-

il, qu'il constituait un genre nouveau... C'est que, depuis que cette fleur de nouveauté s'est perdue, M. Sarcey, comme Don Juan, a changé d'amour. Il me pardonnera d'être plus fidèle.

Il s'excuse plus loin de ce changement en disant qu'il y a monologue et monologue, comme il y a fagot et fagot, et que j'ai tort de comprendre sous ce nom, toutes les pièces, prose ou vers, que l'on débite tout seul. Si je l'ai entendu ainsi dans ma défense, c'est qu'il l'a maintes fois ainsi entendu dans l'attaque ; je l'ai vu condamner tel recueil que, sur l'enseigne, il jugeait ne renfermer que des monologues, et qui aurait pu, tout aussi bien, porter le titre de poèmes, ou celui plus modeste de récits en vers. Si, dans l'excommunication lancée du haut de la colonne onze, il n'entend plus maintenant envelopper

que *le monologne spécial dont M. Cros est l'inventeur*, nous sommes beaucoup plus près de nous entendre, et cependant...

Cependant j'éprouve le besoin de rappeler que c'est précisément ce genre spécial que M. Sarcey a encouragé et propagé. Les premiers étaient fort amusants, dit-il. Eh bien ! Alors ? Qu'est-ce qu'on peut demander de plus à un monologue ? Et si les premiers étaient amusants, pourquoi ne s'en produirait-il plus d'autres ? Qu'est-ce donc que ce monologue spécial ? Une espèce de vaudeville à un personnage, mêlé de fantaisie et de satire, avec un peu d'énormité, comme dans la farce rabelaisienne, mais d'un tour moderne, qui, précisément dans ce qu'il a de détraqué, correspond à l'état de nos nerfs. Je condamne avec plus d'énergie encore que M. Sarcey, s'il est possible, ceux qui ne sont

pas bons, mais il suffit qu'il y en ait eu quelques-uns d'excellents, ceux qu'il a approuvés, — pour démontrer que le genre n'est pas exécrable. Le seul genre exécrable est le genre ennuyeux.

Hé, mon Dieu, il s'est trouvé des gens graves pour colliger précieusement les chansons de Gautier Garguille ou les boniments de Tabarin, pour les annoter avec soin, en mettre en lumière les beautés secrètes, et se faire, de ces commentaires, des titres pour l'Académie. Pourquoi n'en serait-il pas de même pour les monologues ? On les rééditera, soyez-en sûrs, dans les bibliothèques elzéviriennes de l'avenir, et quelque Sarcey du vingtième siècle se fera une place parmi les quarante futurs par des travaux approfondis sur le *Hareng saur* de M. Cros, ou les recueils tintamaresques dédiés par Pirouette aux convalescents.

M. Sarcey regrette, colonne douze, que M. Coquelin aîné consacre des dons, qu'il veut bien qualifier de premier ordre, au service d'œuvres inférieures. Il va jusqu'à en pleurer (même colonne); et me reproche amèrement de dire autre chose que des chefs-d'œuvre.

Hélas, si je ne dis pas toujours des chefs-d'œuvre, c'est que le nombre des chefs-d'œuvre d'abord, n'est pas illimité, c'est ensuite que l'humanité est ainsi faite qu'elle demande qu'on varie les plats qu'on lui sert, qu'il ne faut pas lui dire toujours la même chose, cette chose fût-elle du génie, qu'elle réclame du nouveau, n'en fût-il plus au monde.

Faut-il rappeler à M. Sarcey un des plus jolis contes d'un recueil qu'il doit bien connaître, et que je feuilleterais volontiers en

public, — si j'osais. — Le *Pâté d'anguilles* de ce bon La Fontaine ? Quand le public nous demande, à nous infortunés, autre chose que du pâté d'anguilles, il faut bien que nous nous exécutions.

Et nous en profitons, je l'ai déjà dit, je le répète parce que c'est vrai, pour mettre au jour surtout des œuvres des jeunes, qui ne trouvent pas aisément moyen de produire sur la scène des œuvres de plus longue haleine.

Petit poisson deviendra grand, dit mon auteur. Tel monologue engendrera peut-être une comédie, si Dieu et nous prêtons vie à l'auteur.

M. Sarcey le sait bien d'ailleurs, on ne passe guère chef-d'œuvre qu'à l'ancienneté. Qui sait ? peut-être parmi les pièces que nous disons, quelques-unes le deviendront-elles,

qu'il écoute d'une oreille distraite et que, par conséquent, il ne peut deviner.

Je demeure d'accord, du reste, que parmi les observations de M. Sarcey il y en a de fort justes. Le monologue selon Cros pourra bien passer de mode, comme ont fait ces parades tabarinesques dont je parlais tout à l'heure. Il n'en est pas moins vrai qu'il répond, comme elles autrefois, à un goût du moment, qu'il a sa raison d'être, et qu'il n'est pas plus extraordinaire de voir s'y pâmer de rire les gens bien élevés d'aujourd'hui qu'il ne l'était de voir au dix-septième siècle la bonne compagnie, les honnêtes gens, les gens de cour, se presser devant les tréteaux de Brioché ou de l'Orviétan, où ils coudoyaient Molière, ne l'oublions pas !

Il va sans dire que non seulement nous reconnaissons à M. Sarcey le droit d'atta-

quer le monologue, et même ses interprêtes, mais qu'encore nous ne gardons de ces critiques aucun sentiment de rancune; nous les savons inspirées par un amour vraiment passionné du théâtre — celui-là, il nen changera pas ! Seulement il nous permettra de nous inscrire en faux, quand il prophétise, avec une joie barbare, la fin prochaine d'un genre que nous croyons, en somme, utile et agréable. Et chaque fois qu'il criera : — Le monologue meurt ! — il se trouvera un Coquelin pour lui répondre qu'il ne se rend pas.

II

L'ART DE DIRE LE MONOLOGUE

PAR

COQUELIN CADET

II

L'ART DE DIRE LE MONOLOGUE

PAR COQUELIN CADET

Nous avons déjà écrit ce qu'était le *monologue moderne*, son origine, sa fonction et son essence, ce qu'il fallait y mettre pour qu'il intéressât le public. Pour faire un civet il faut un lièvre; pour faire un monologue, il faut une idée cocasse prise dans l'humanité ou basée sur une observation. Si le point de départ est faux, vous pourrez y ajouter tout l'esprit de Beaumarchais, les spectateurs n'y prendront aucun

intérêt. Habillez de bizarrerie, de fantaisie, de naïvetés grosses comme des maisons, l'idée fondée sur la raison et sur l'observation, si votre monologue est bien composé il réussira. C'est donc un mélange de *fumisterie* et de réalité, de niaiserie baroque, et de logique insensée qu'il faut mettre dans ce qu'on appelle aujourd'hui le *monologue moderne*. M. Charles Cros a découvert ce filon exploité aujourd'hui par tant de gais travailleurs et nous devons lui rendre un hommage très sincère, car il a fait rire ses contemporains avec des œuvres d'une attachante fantaisie tout à fait appropriée au goût du jour.

La chansonnette, malgré quelques rares bons interprètes, est écrasée par le monologue ; et, avant peu, les derniers adeptes de Levassor accourront au soliloque comique.

Si l'on met en parallèle le monologue et la chansonnette, l'avantage reste au premier, le monologue portant, dans sa forme et dans son fond, une littérature que la chansonnette ignorera toujours. La chansonnette était d'un comique tranquille et répondait aux goûts bourgeois qui existaient dans ces vingt dernières années ; le picrate américain qui est caché dans le monologue, sa *furia*, son imprévu, ses déhanchements et ses soubresauts répondent absolument aux besoins de notre époque ; on n'a pas le temps de respirer, on rit, sans trop comprendre peut-être, et l'on confine au fou rire avant d'avoir pu dire : quoi ?

Je ne puis mieux comparer les deux genres qu'à la pantomime d'autrefois si merveilleusement interprétée par Debureau et Paul Legrand, et la pantomime vertigineuse d'au-

jourd'hui, bourrée de gifles et de coups de pied où vous savez, des frères Hanlonlees. On chantait des *paysanneries*, des *anglaiseries*, on imitait des *cris d'animaux*, jadis ; maintenant ce n'est plus ça. On veut des œuvres plus solides, d'une gaieté plus nerveuse, plus saccadée, folle, si vous voulez, avec une lueur de raison qui éclaire un bout de caractère. Le public demande de petites comédies bouffes à un personnage qu'on joue sans peser, sans rester. Il est évident qu'il faut, quand on se permet de prendre la parole pendant cinq minutes, pour débiter des bourdes — même littéraires — avoir l'excuse d'une excellente interprétation et d'une œuvre comique irréprochable. Y a-t-il rien de plus navrant au monde que de venir se planter devant un auditoire pour l'amuser, et de provoquer toux, baillements et las-

situde? Rien n'est plus triste qu'une plaisanterie qui rate; rien n'est plus douloureux qu'un comique qui ne fait pas rire.

Nous allons essayer de donner le moyen de réussir dans l'interprétation du monologue comique, sans entrer davantage dans l'analyse d'un genre que tout le monde connaît.

PRÉLIMINAIRES

Je commencerai par recommander à l'acteur de se bien mettre dans l'esprit, qu'avant tout, il faut être plein de son sujet. S'il est question dans le récit d'un homme qui s'ennuie, rencontré par un ami — un ennemi plutôt — qui vient s'accrocher à lui, il faut que l'acteur *ait l'air* d'éprouver un de ces ennuis immenses que rien — pas même le succès, — ne pourra consoler. Alors le public

voyant un monsieur funèbre, plongé dans ce noir sans limites, rira, car le rire naît des contrastes, et une immense douleur, comique, de comédie, cela s'entend, amuse beaucoup, c'est fatal.

Vous trouverez l'occasion de vous livrer à cette tristesse en travaillant la *Famille Dubois*, de Charles Cros, où un homme qui s'ennuie mortellement, en flânant dans les rues, entend toute la généalogie des Dubois, racontée par un être vraiment écœurant de banalité. Il y a tant de Dubois dans cette généalogie, ce nom de Dubois revient si périodiquement et avec une persistance si cruelle, qu'on s'imagine à la fin que tout le monde s'appelle Dubois, lui, vous, elle, eux, tous.

Cet homme ennuyé, qu'on accable de l'histoire tout à fait insupportable d'une

famille Dubois, dénuée de toute espèce d'intérêt, devient, par la force des choses, d'un comique irritant, si violent, si tyrannique, que l'auditoire éclate de rire ; mais pour cela il faut avoir l'air de s'appeler Dubois et être absolument *convaincu* que le monde entier est peuplé de Dubois. Cette conviction est indispensable, elle est la raison du succès. On comprendra aisément que si l'on vient raconter des choses aussi chimériques et qu'on ne semble pas y *croire* comme à sa vie, les auditeurs ne s'y laisseront pas prendre et diront : « Allons ! Il se moque de nous. » Soyez donc convaincus.

Avec cette profonde conviction il faut une sorte d'effarement bien légitime, vu l'émotion qui vous étreint, en récitant une histoire chimérique ; cet effarement, ajouté à la conviction, donne je ne sais quoi d'agité,

de fiévreux qui conquiert les spectateurs. Sitôt qu'ils sont à vous, vous pouvez débiter votre monologue et aspirer à l'effet.

Vous entrez en scène la physionomie un peu bouleversée, le corps légèrement automatique; une parfaite assurance conviendrait aussi peu que possible au personnage falot du monologue comique. Ceci est extrêmement sérieux. Ayez l'allure d'un monsieur qui arrive de la lune; sans exagération, bien entendu; soyez concentré, obsédé, très inquiet, mais pas halluciné : vous êtes un sujet théâtral, non un sujet médical. Vous appartenez à la scène, non au docteur Charcot. Vous venez vous poser sur le devant de la scène, si vous êtes sur un théâtre, le plus près possible de la rampe, car vous *n'entrerez* jamais assez dans la salle pour faire avaler au public la dose

de fantaisie que vous voulez lui servir, — si c'est dans un salon, devant la cheminée ou le piano — et efforcez-vous par la physionomie (faites appel à la conviction) de faire oublier l'endroit où vous êtes, pour que, dès les premiers mots du monologue, vos auditeurs se trouvent transportés par la pensée où vous voulez les conduire : dans le monde fantaisiste du monologue.

Un petit temps est assez bon à prendre avant de commencer ; vous placez votre physionomie : si elle est cocasse, elle fera rire, ce sera toujours cela de gagné. Alors, lancez le titre du récit d'un ton indéterminé, comme si cela vous coûtait de faire une aussi importante confidence. Si le titre est drôle, et si vous le lancez d'une voix brève, émue, il fera rire. Ces deux premiers effets sont parfaits pour l'audition qui va suivre, ce sont

comme deux tapis sur lesquels on va pouvoir étaler le monologue. Peu de gestes, on fait peu de gestes lorsqu'on est aplati par une idée.

Quand vous avez montré au public le personnage que vous représentez, il faut le faire parler — ce personnage — selon son tempérament, ses habitudes, ses idées, sa formule théâtrale.

Pour se faire écouter, il faut bien articuler : Que chaque consonne sorte distincte, claire, pure des lèvres ainsi que chaque voyelle. Articulez avec soin, ce n'est qu'avec l'articulation que vous entrerez dans une salle, que vous captiverez vos auditeurs ; si ceux qui vous écoutent sont obligés de faire un effort pour comprendre ce que vous dites, au bout de deux minutes, ils se sépareront de vous. Il ne faut demander aucun

effort au public, il faut qu'il comprenne sur-le-champ. Pour cela, articulez soigneusement, qu'on ne perde rien de vos paroles. L'articulation c'est l'âme de la diction.

LE MONOLOGUE TRISTE

Le Hareng saur est moins un monologue qu'une scie froide dont l'émotion est assez difficile à traduire : ces bouts de vers imparfaits et rythmiques, qui tombent comme des gouttes de pluie, ne captivent pas toujours la foule ; mais quand ils éveillent le rire l'effet en est considérable.

Je donnerai *le Hareng saur* comme exemple de monologue tout à fait hors cadre basé sur rien, et réussissant à

cause de l'étendue de sa stupidité. Ce récit a été écrit pour endormir un enfant. Nous garantissons le succès du *Hareng saur* devant les artistes et dans les ports de mer. Je ne le conseillerai pas devant tous les publics.

LE HARENG SAUR

(MONOLOGUE DE CHARLES CROS)

Il était un grand mur blanc, nu, nu, nu.

Criez : *Le Hareng saur*, d'une voix forte. Ne bougez pas le corps, soyez d'une immobilité absolue. En disant ce titre, il faut que le public ait le sentiment d'une ligne noire se détachant sur un fond blanc.

Ceci est un effet que j'appellerai pictural, mais nécessaire à l'harmonie du tableau que vous allez faire. Attaquez d'une voix solide : *Le Hareng saur*. Dites, *Il était un grand mur blanc, nu, nu*, qu'on sente le mur droit.

rigide, et comme il serait ennuyeux aussi monotone que cela, rompez la monotonie : allongez le son au troisième *nu*, cela agrandit le mur, et en donne presque la dimension à ceux qui vous écoutent,

Contre le mur une échelle, haute, haute, haute.

même intention et même intonation que pour la première ligne, et pour donner l'idée d'une échelle bien haute, envoyez en voix de fausset, (note absolument imprévue), le dernier mot : *haute*, ceci fera rire et vous serez en règle avec la fantaisie.

Et par terre un hareng saur sec, sec, sec.

Indiquez du doigt la terre, et dites *hareng saur sec*, avec une physionomie pauvre qui appelle l'intérêt sur ce malheureux hareng, la voix sera naturellement très sèche pour dire les trois adjectifs *sec, sec, sec*.

Il vient, tenant dans ses mains sales, sales, sales.

Soutenez la voix et qu'on sente le rythme dans les autres strophes comme dans la première. *Il* c'est le personnage, on ne sait pas qui c'est *Il*. Qu'on le voie, montrez-le cet *Il* qui vous émeut, vous acteur, et peignez le dégoût qu'inspire un homme qui ne se lave jamais les mains en disant *sales, sales, sales.*

Un marteau lourd, un grand clou pointu, pointu, pointu,

Baissez une épaule comme si vous portiez un marteau trop lourd pour vous, et montrez le clou, en dirigeant l'index vers les spectateurs et appuyez bien sur *pointu, pointu, pointu,* pour que le clou entre bien dans l'attention générale.

Un peloton de ficelle gros, gros, gros.

Écartez les mains, éloignez-les des hanches par degré, à chaque *gros, gros, gros. Il* est chargé, un marteau lourd, un grand clou pointu, et un énorme peloton, ce n'est pas peu de chose, il faut montrer cette charge sous laquelle ploie le pauvre *Il*.

Il monte à l'échelle haute, haute, haute.

Même jeu pour les *haute*, que précédemment, la note aiguë à la fin, cette insistance peut faire rire.

Et plante le clou pointu, toc, toc, toc.

Gestes d'un homme qui enfonce un clou avec un marteau, faire résonner les *toc* avec force, sans changer le son.

Tout en haut du grand mur blanc nu, nu, nu.

Gardez le ton de voix très solide, allongez de nouveau le dernier *nu*, et faites un geste

plat de la main pour montrer l'égalité du mur.

Il laisse aller le marteau qui tombe, qui tombe, qui tombe.

Baissez le diapason par degré pour donner l'idée d'un marteau qui tombe. Vous regardez le public au premier *qui tombe*, aussi au second, vous envoyez un regard par terre avant le troisième, et un autre regard au public en disant le troisième *qui tombe* et attendez l'effet qui doit se produire.

Attache au clou la ficelle longue, longue, longue

Allongez par degré le son sur *longue*, et que le dernier *longue*, soit d'une longueur immense..., un couac au milieu de l'intonation finale donnera un ragoût très comique au mot.

Et au bout le hareng saur, sec, sec, sec.

Appuyez d'un air de plus en plus piteux sur le troisième *sec*.

Il redescend de l'échelle haute, haute, haute.

Même jeu que précédemment quand il monte, seulement l'inflexion des mots *haute* va decrescendo, le premier, en voix de fausset, le second en medium, et le troisième en grave. Musical.

Et l'emporte avec le marteau lourd, lourd, lourd.

Pliez sous le faix en vous en allant. Vous êtes brisé, vous n'en pouvez plus, ce marteau est très lourd, ne l'oubliez pas.

Puis il s'en va ailleurs loin, loin, loin.

Graduez les *loin*, au troisième vous pourrez mettre votre main comme un auvent sur vos yeux pour voir *Il* à une distance considéra-

ble, et après l'avoir aperçu là-bas, là-bas vous direz le dernier *loin*.

Et depuis le hareng saur, sec, sec, sec.

De plus en plus pitoyable.

Au bout de cette ficelle longue, longue, longue.

Allongez d'un air très mélancolique la voix sur les *longue*, toujours avec couac; ne craignez pas, c'est une scie.

Très lentement se balance toujours, toujours, toujours.

Bien triste. Et geste d'escarpolette à *toujours, toujours, toujours*. Terminez bien en baissant la voix le troisième *toujours*, car le récit est fini. La dernière strophe n'est pour l'auditoire qu'un consolant post-scriptum.

J'ai composé cette histoire simple, simple, simple.

Appuyez sur *simple*, pour faire dire au public : « oh ! oui ! *simple* ! »

Pour mettre en fureur les gens graves, graves, graves.

Très compassé ; qu'on sente les hautes cravates blanches officielles qui n'aiment pas ce genre de plaisanterie.

Ouvrez démesurément la bouche au troisième *grave*, comme un M. Prudhomme très offensé.

Et amuser les enfants, petits, petits, petits

Très gentiment avec un sourire, baissez graduellement la main à chaque *petits* pour indiquer la hauteur et l'âge des enfants

Saluez et sortez vite.

. .

Voici la façon de dire le *Hareng saur* dans

son entier. Comme on le voit je n'ai rien laissé échapper de cette œuvre qui est d'une grande puissance comique quand le public n'est pas en bois. Pour les vrais amateurs du rire, j'ajouterai que le *Hareng saur,* traduit en italien, a été récité sur le théâtre de la Scala de Milan et interdit par la censure. On y avait vu quelques allusions politiques.

Je ne conseillerai jamais de dire le *Hareng saur* comme pièce de début dans des familles bourgeoises, il est important que le récitant s'exerce à sonder l'état intellectuel des salons dans lesquels il monologue pour savoir quel est le degré de compréhension fantaisiste des invités ; si des récits procédant de la charge d'atelier seront du goût de personnes qui viennent de copieusement dîner en causant de faits divers, si elles ne seront pas trop surprises, au sortir de la ta-

ble, par des récitations aussi abracadabrantes.

Il est essentiel de *faire son atmosphère*, de ménager une transition trop brusque entre la réalité et la fantaisie, de commencer par des œuvres qui s'écoutent tout à fait sans effort. *Le Bilboquet*, qui est un vrai chef-d'œuvre de Charles Cros, serait tout à fait malvenu au commencement d'un programme ; il faut savoir doser son répertoire et aller crescendo.

La fantaisie farouche de Morand ou de Sivry effarerait les invités au début d'une soirée ; Paul Bilhaud et Georges Moynet, monologuistes francs et humains, seront préférables pour commencer une représentation de salon. Après, lâchez sur le public les outranciers à tous crins, ceux qui nous font faire de si beaux voyages loin de la réalité !

Il faut, je le répète, savoir trouver ce qu'il *faut dire*. — Devant la magistrature, devant

les médecins, devant des artistes, en plein faubourg Saint-Germain ou à vingt lieues de Paris, il faut des choses différentes ; pour cela il faut s'orner la mémoire d'une grande quantité de monologues, en avoir un beau choix à sa disposition pour répondre aux besoins des différents publics. Ce genre de récitation est si spécial ! Tel monologue qui aura ravi telle maison manquera son effet dans une autre maison. Observez donc bien votre auditoire et tâchez de pénétrer, sinon dans son âme, au moins dans sa rate. Tâchez de deviner ce qui le fera le plus facilement et le plus agréablement rire. Je ne puis m'étendre davantage sur cette subtile question, je laisse aux amateurs de monologues le soin de se familiariser avec cet art si difficile des nuances à observer pour plaire et charmer les publics gourmets d'œuvres comiques.

L'OBSESSION

MONOLOGUE DE CHARLES CROS)

———

Il faut commencer avec une physionomie lamentable, rappelant celle des personnes incommodées par le mal de mer sur un paquebot.

Ah! Que je suis malade.

Qu'on sente bien un écœurement suprême.

L'autre soir, avant-hier, je suis allé aux Délassements.

Mettez une grande fatigue dans le mot Délassements.

Une pièce ravissante, un petit air charmant, comment donc ? Attendez, tra, la, la...

L'air du *Saltarello*, d'Hervé. Chantez-le fort et longtemps.

Je le chantais gaiement, moi, en revenant, en faisant sonner mes talons de bottes sur le trottoir. Tra, la, la, la

Mettez les deux pouces dans l'échancrure de votre gilet — physionomie bien épanouie, attitude de l'homme qui enfonce presque son talon dans le trottoir, chantez fort et gaiement.

Je demeure loin. Je sonne, ding ! ding ! ding ! ding !

Sur l'air de tra, la, la, geste du monsieur qui sonne vigoureusement, en chantant d'une façon haute *ding ! ding !* pour donner l'impression d'une sonnette qu'on carillonne, pour réveiller un portier abruti et endormi..

Mon concierge est une heure à m'ouvrir, je mourais de froid, tra, la, la.

Relevez le col de votre habit et grelotez, *tra, la, la*, au fond du col de votre habit, vous n'avez pas chaud.

Enfin ! il ouvre ! Je monte mon escalier quatre à quatre, tra, la, la.

Gaiement. C'est amusant de chanter dans un escalier.

J'entre dans ma chambre, je me déshabille, tra, la, la

En simulant l'homme qui retire son paletot, son gilet, son pantalon, tout, continuez le *tra, la, la* à mi-voix jusqu'à ce que le public rie.

Je me couche et je ne tarde pas à m'endormir délicieusement, tra, la, la.

Fermez les yeux, ayez un sourire inouï de

béatitude; fredonnez *tra, la, la*, en le ponctuant par des ronflements sonores. Vous dormez délicieusement en chantant.

Le lendemain matin, un rayon de soleil m'arrive dans le nez. Je me réveille, tra, la, la.

Très haut le *tra, la, la*. C'est l'air tyrannique et vainqueur qui reprend possession de sa victime et repart le matin avec une énergie nouvelle. *Tra, la, la !* (aigu).

Je me jette hors de mon lit, tra, la, la. Je me trempe la tête dans l'eau froide, tra, la, la.

Barbottant les *tra, la, la*, qu'on entende le clapotis d'un monsieur qui fait un plongeon dans sa cuvette et qui gargouille de la bouche, des yeux et du nez.

Je frotte avec une serviette! tra, la, la !

De la main droite, ayez l'air de vous frotter

avec une serviette pelucheuse, très fortement, l'obsession commence à vous porter sur les nerfs et vous vous vengez sur votre figure.

On frappe : Je vais ouvrir, tra, la, la, la.

Esclave de la chanson.

C'est mon concierge. Ah ! vous m'avez joliment fait attendre, vous, hier, tra, la, la.

Hier et tra, la, la, presque ensemble furieusement.

Une lettre ; voyons ça, tra, la, la.

Mimique très expressive, il lit des yeux, puis relance un *tra, la, la*, il continue des yeux sa lecture et l'interrompt par un *tra, la, la*, enfin il pousse un Ah ! déchirant et comique.

Ah ! ma pauvre tante !!

Il reste les yeux rivés à la lettre quelques

secondes, médusé par la douleur, puis il éclate en un *tra, la, la* formidable qui dit bien l'état désespéré de son âme !

Pas une minute à perdre. J'endosse mon pardessus. J'oublie mon parapluie. J'étais désolé, tra, la, la.

Très haut le *tra, la, la*.

Je dégringole mon escalier quatre à quatre. Premier fiacre, je saute dedans : « A la gare de l'Ouest ! » Oh ! ma pauvre tante. Quel horrible malheur ! C'est affreux ! Tra, la, la.

Affreux ! et *tra, la, la*, bien liés. Qu'on ait la sensation d'un air absolument rivé au malheureux homme qui ne peut plus s'en dépêtrer ; plus il le chante maintenant, plus il en est plein, hélas !

Une demi-heure après, j'arrive à Versailles pour recevoir le dernier soupir de ma tante, tra, la, la !

La figure littéralement convulsée par la

douleur, grimace de bonhomme en caoutchouc, essuyez des larmes en chantant *tra, la, la* lugubrement.

Obligé de courir moi-même pour les funérailles, de ci, de là, et toujours l'air ! tra, la, la.

Formidablement !

Et même en la suivant à sa dernière demeure, tra, la, la.

Avec la tête penchée d'un héritier qui suit un convoi funèbre, la main dans le gilet, la figure tout à fait contrite, la lèvre pendante, chantez *tra, la, la* comme s'il y avait un crêpe dessus, mezza-voce, très doux, mais implacable, un *tra, la, la* bien deuil.

Un monsieur me dit : « Vous paraissez bien désolé. » Ah ! monsieur, ne m'en parlez pas ! pas ! pas !

Pas ! pas ! pas ! sur l'air de *tra, la, la,* très fort.

C'est une grande perte pour vous ! — « Je suis inconsolable ! » Tra, la, la.

De plus fort en plus fort.

Oh ! cet air ! Eh bien ! puisqu'il me poursuit qu'il me serve au moins à exprimer ma douleur.

Chantant de toute son âme :

> Je viens de perdre ma pauvre tante
> Je l'ai mise au fond d'un cercueil.
> Elle me laisse une petite rente
> Qui me permettra de porter son deuil.
>
> Je lui ai fait faire une boîte en chêne
> Pour qu'elle s'y puisse remuer à son aise
> Pour qu'elle n'éprouve aucune gêne.
> Où y a d'la gêne, n'y a pas de plaisir !

Que le public croie que c'est fini ; que le malheureux obsédé a rendu le venin qui empoisonne son existence.

Je reviens à Paris, et toujours l'air ! tra, la, la !

Il le rechante avec frénésie, le mal empire.

A la gare je renverse tout le monde ! tra, la, la.

Qu'on sente qu'il fuit, poursuivi par la chanson-spectre, et qu'il renverse les bonnes d'enfants, les vieillards, et les chiens qui se trouvent dans la gare Montparnasse.

J'enfile une rue, tra, la, la. Une autre, tra, la, la.

Chantant avec une épouvantable obstination; l'air est désormais incrusté dans son cerveau et la langue marche malgré lui, remuée par une force supérieure.

Quoi ? Alors, je vais le chanter toute ma vie ? tra, la, la.

En faisant une grimace affreuse, d'une amertume sans pareille.

Non, j'aime mieux mourir ! J'arrive à la Seine, je saute dedans, je me noie ; glou ! glou ! glou

Qu'on le sente bien au fond du fleuve, nageant et chantant l'air de *Saltarello*

sous quinze pieds d'eau, les *glou, glou !* bien tristes : ce ne sont pas ceux de la bouteille !

Je reviens à moi au poste des Noyés et Asphyxiés, tra, la, la, la.

Très fort, l'air semble s'être débarbouillé dans l'eau ; il faut le chanter d'une voix très claire.

Je regarde mes habits, tra, la, la.

Bien désolé.

J'ai rendu l'eau, tra, la, la.

Ouvrant la bouche et envoyant un hoquet comme un homme qui a vomi la quantité de plusieurs seaux d'eau.

Mais j'ai gardé l'air !!! et je le garderai toujours ! tra, la, la.

Filez en chantant d'une façon désespérée, il faut que le public sente que vous en avez pour toute la vie, de cet air-là.

LE MONOLOGUE GAI

Tout à la joie, maintenant ! Parmi les monologues gais les plus connus, citons : *Le fou Rire* et *Billet de faire part*, de Jacques Normand ; *J'aime les femmes*, de G. Lorin ; *La présentation*, de M^{lle} J. Thénard, etc...

Il me sera impossible d'analyser et de donner la façon de dire en entier chaque monologue que je vais citer comme exemple au cours de cette étude. Dix volumes suffiraient à peine si je m'étendais, et ce serait

bien orgueilleux de vouloir tant en écrire sur un passe-temps mondain qui est, dans une soirée, ce que le sorbet est dans un dîner.

Je donnerai donc le commencement de : *J'aime les femmes.*

J'AIME LES FEMMES

(MONOLOGUE DE GEORGES LORIN)

Encore une fois se mettre tout à fait dans la peau du personnage que l'on interprète, dépouiller le jeune homme ou le vieux, ça dépend de l'âge du *récitant*. Si l'on est triste par nature, immédiatement se transformer et donner aux auditeurs la sensation d'un homme d'une gaieté inaltérable, car si vous êtes en présence d'un public glacial, il faut qu'il puisse envier le monologuiste gai et se dire : « Je voudrais bien être gai comme ce monsieur! »

Ayez bien l'air d'être tout à fait heureux; pas l'ombre d'un souci; envoyez : *J'aime les femmes!* de telle façon qu'on dise autour de vous : « Il les aime joliment ! » Si vous dites « *J'aime les femmes* » comme un homme qui aime mieux aller au café, vous trompez le monde. Soyez sincère; aimez les femmes! Criez-le hautement; le public masculin sera de votre avis, et le public féminin sera flatté.

Je ne sais pas si vous êtes comme moi ? J'aime les femmes !.

Vrai, convaincu, tout à fait intime, la question : « *Je ne sais pas si vous êtes comme moi?* — Très ferme : *J'aime les femmes !* » Vous savez je n'aime absolument que ça. Ne me parlez pas d'autre chose, ça m'ennuierait.

Oh ! (*Cri du cœur, cri vigoureux*), mais je les aime comme ça ! (*Il écarte les bras*).

Très passionné, par boisseaux !!! Il m'en faut !

Pas grosses comme ça, — non, énormément !!! De tout mon cœur.

Soyez bon, tout à fait épanoui. Vous êtes content de les aimer ! Que la joie sorte de vos yeux humides de bonheur.

C'est si gentil, une femme !...

Il faudrait faire le portrait d'une série de femmes pour exprimer la gentillesse de cet être divin et impossible. *C'est si gentil !* Songez, cher récitant, combien c'est gentil une femme, quand c'est gentil. Voyons, rappelez-vous et exprimez-le.

Non, les femmes !...

Vivement. Que les femmes qui composent votre public n'aient pas pu dire, en entendant *c'est si gentil une femme !* « Comment, il n'y en a qu'une ? il n'est pas aimable. Eh bien ! et nous ? » Jetez à la face de vos spectatrices : *Non, les femmes !* Si vous leur envoyez cela comme il faut, vous verrez leur sourire ; mais pardon, ne nous emballons pas, et rappelons-nous ce vieil adage de théâtre : « Livre ton cœur, mais garde ta tête ! »

Toutes, enfin !...

Avec ardeur, — que personne ne soit jaloux.

Les maigres !... Oh ! les maigres !

Avec une ivresse spéciale, car les maigres n'ont pas le même charme que les grasses

Pensez à Sarah Bernhardt en disant les maigres ; les femmes plus *importantes* seront disposées à vous pardonner en faveur de la célébrité de Sarah Bernhardt.

Oh ! les maigres !

Elles sont vraiment diaboliques, les maigres !

Et les grasses !!

Très ample. Qu'on sente la bonté, l'aménité, le dévouement suprême qu'il y a dans les grasses. Il y a de tout cela dans certaines maigres, mais plutôt dans les grasses. Il faut que dans *Et les grasses* on sente que pour l'amateur de femmes, il y a beaucoup à aimer dans les femmes fortement capitonnées.

Je ne sais pas si vous êtes comme moi ?

Un peu plus ardent comme interrogation qu'en commençant, songez que vous vous êtes échauffé en parlant des femmes.

Tenez, l'autre jour, j'en suivais une... moyenne.

Calmez votre ton. Elle est moyenne.

Ni grasse, ni maigre, pas trop grande, pas trop petite, comme ça. (*Il indique la hauteur.*)

Taille moyenne. On sent une femme ni petite ni grande, entre les deux ; de ces femmes mignonnes et solides qui s'emparent de vous comme de rien !

Elle était blonde ! Je ne sais pas si vous êtes comme moi. J'aime les blondes.

Même observation que plus haut pour les maigres et pour les grasses, variez votre ton avec art. Soyez plein d'un amour spécial

pour chaque genre de femme, avec la même passion au fond de vous-même.

" Y a des jours

Je n'aime pas la même femme tous les jours. Ce serait vraiment monotone. Y a des jours où ça change. Il le faut, du reste, pour les aimer toutes. Expliquez, en ayant l'air de vous excuser un peu, pour ne pas vous mettre à dos les blondes.

Les autres jours, c'est les brunes !

Avec éclat. Les brunes sont très affriolantes.

Les rousses, de temps en temps !... Pas trop !

Comme il faut que toutes soient contentes, allez-y des rousses. Elles sont charmantes, très Rubens les rousses ; et pour que le public ne dise pas : « Mais ce monsieur aime

tous les genres de femmes ! » envoyez vite *pas trop* ! De la mesure en tout et du goût.

Elle était donc blonde, je la suivais et... je l'aimais ! Oh !

Que le *oh* ! fasse rire. Toute votre passion est contenue dans ce *oh* ! Lancez-le bien.

Je l'aimais... Vous comprenez ? Je ne la voyais que de dos !

Passons !

Eh bien ! figurez-vous que je m'avance. Elle se retourne. Elle était jolie. Ah !!

Cri très intense ! C'est effarant ce qu'elle était jolie ! *Ah* !!!! Vous n'en avez pas l'idée.

Je ne sais pas si vous êtes comme moi. J'adore les femmes jolies.
Une jolie femme, une maison de campagne et rien à faire, j'adore ça. Je ne sais pas si vous êtes comme moi ?

Bien sincère et profondément simple.

Qu'il n'y ait qu'un mot au fond de la pensée des spectateurs : « Parbleu ! »

Je m'arrête là. Le *récitant* se rendra compte de chaque phrase, en s'appropriant bien le sens des phrases écrites par Georges Lorin. Le monologue est drôle, quoique un peu invraisemblable. Dites-le tout entier avec passion. Justifiez son titre : *J'aime les femmes !* Et vous ferez rire agréablement.

. .
. .
. .

La voix, pour les monologues gais, doit être souple, sonore, éclatante. Le monologue funèbre demande une articulation très bonne aussi, mais une voix plus serrée, plus mar-

telée, vous êtes sous le coup d'une émotion nerveuse qui atténue les sonorités des cordes vocales; dans la joie — à moins d'une joie qui tue — vous vous épanouissez; les moindres fibres de votre être se dilatent, et l'organe devient généreux comme le bonheur lui-même. Nuance importante à observer.

LE MONOLOGUE INDÉCIS

Pour être agréable dans ce genre de monologue, il faut de plus en plus être convaincu de ce que l'on a à dire et surtout de ce que l'on n'a pas à dire. Il faut mimer les phrases qui manquent au monologue. Cette façon, si moderne de s'exprimer, est en usage chez les gens pressés ou paresseux. A ce point de vue, l'*Amateur de peinture*, de

Philippe Gille, l'*Indécision,* de Charles de Sivry et la *Situation,* d'Eugène Morand, sont les modèles du genre. Nous choisirons quelques fragments de ces différents soliloques.

L'AMATEUR DE PEINTURE

(MONOLOGUE DE PHILIPPE GILLE)

Il s'agit d'un monsieur nerveux qui a attrapé une migraine au Salon de peinture le jour du vernissage et qui vient raconter ses impressions picturales au public. L'amateur est peu bienveillant, comme tous les *migrainards* et n'a pas la force de dire tout ce qu'il pense. Il est probable qu'il ne pense pas grand'chose de ce qu'il dit et qu'il fait partie des imbéciles qui vont au Salon et qui ont toutes les peines du monde à raconter leurs impressions ; alors ils font des gestes, ils se servent de formules volées au vocable des peintres et passent pour malins

avec ces façons de parler ou de ne pas parler.

. .

Arriver en scène pour l'*Amateur de peinture,* comme un homme qui a fort mal à la tête, se tenir les cheveux dans une main, faire une légère grimace indiquant que vous êtes souffrant, et commencer d'un ton très dolent:

Pardonnez-moi, Mesdames et Messieurs, si je vous parais un peu plus...

Grimace indiquant que généralement l'amateur n'a pas l'air d'un aigle, mais qu'aujourd'hui, avec la migraine, c'est encore pis... il a l'air d'un âne.

C'est que j'ai un peu de...

Mimez migraine en pressant le front avec votre main.

Elle n'est pas forte, forte ; mais elle, encore assez.....
Aing ! aing ! aing !

Indiquez, avec votre poing, que ça vous martèle dans les tempes : *Aing ! Aing ! Aing !* Qu'on sente le côté lancinant de ce mal.

Aussi je parlerai, mais le moins possible, comme on fait entre gens intelligents qui se devinent.

Insistez sur cette dernière partie de la phrase ; il faut toujours flatter le public, il aime ça.

Donc j'ai pincé une......

Même geste *migraine* : tête dans la main.

Et tout cela parce que j'ai obtenu la faveur d'aller au vernissage avant l'ouverture du Salon.

Ayez l'air de dire quel malheur d'y avoir été. Je me serais bien passé de cette faveur-là.

Je ne fais pas de peinture, mais j'en pourrais faire... comme tout le monde. Je vous dirai même que j'ai chez moi quelques toiles de maîtres... de maîtres modernes naturellement.

Appuyez sur *maîtres modernes ;* faites sentir que c'est votre seule passion, que vous n'êtes pas assez malin pour comprendre les vieux maîtres.

Car les anciens...

Expression de pierrot dégoûté, bouche en O et grimace de mépris souverain pour tous les grands peintres des siècles passés.

On peut voir, par exemple, au-dessus de ma console, un paysage du père.... vous savez, ce sont de petits bouleaux, presque rien.... Pcht ! Pch ! Pch !

Pcht ! pch ! pch ! Avec la main droite que vous promenez légèrement en ayant l'air de

balayer le vent comme le font les bouleaux au bord d'une rivière. C'est difficile ; mais si c'était facile, ce ne serait pas amusant à réussir. *Pcht! Pch! Pch!* Qu'on entende le bruissement des branches dans l'air.

On entend le... (ouh!) dans les feuilles...

Avec les mains en cornet des deux côtés de la bouche, le... *ouh*!!... en voix haute et douce : c'est le vent qui passe dans les bouleaux.

C'est charmant! Dans le fond, une petite....

Faites, avec la main, un simulacre gracieux d'une colline en pente très douce.

Et puis sur le devant du tableau, dans un gazon, tic tic! tic! tic! de pâquerettes.

Ayez l'air de piquer des marguerites dans

de l'herbe qui se trouverait devant vous. Les *tic! tic! tic!* en voix aiguë. Je ne saurais dire pourquoi : il me semble que ça exprime mieux les fleurs.

Un petit pâtre qui....

Geste de joueur de flûte avec un sourire champêtre.

C'est tout à fait !...

Déposer un baiser sur les quatre doigts réunis en signe d'admiration et faire dire au public : délicieux ! Il faut que chacun dise : Corot, non Trouillebert, après ce paysage, qui est un petit chef-d'œuvre d'observation. Philippe Gille a fait dans son *Amateur de peinture* une série de trouvailles adorables de comique.

Nous engageons les diseurs de pantomimonologues à fortement travailler l'*Amateur de peinture* tout entier ; c'est une étude parfaite écrite par l'un des hommes les plus spirituels de Paris, et illustrée par un dessinateur délicatement humoriste, Loir Luigi.

LA SITUATION

(MONOLOGUE D'EUGÈNE MORAND)

Voici un fragment de *la Situation*, délicieux monologue indécis de pessimiste politique, de trembleur qui a peur des points noirs qu'il croit voir à l'horizon.

Où allons-nous, mon Dieu ! où allons-nous ?

Éclatant et effaré.

Voulez-vous que je vous le dise ?

Sûr de lui.

Eh bien! nous y allons tout droit!

De plus en plus sûr de lui.

Et remarquez bien ce que je vous dis : Avant huit jours nous y serons !

Ayez l'air de dire : Ne plaisantez pas, je suis très fort, je suis tout ce qu'il y a de mieux renseigné. *Et remarquez bien ce que je vous dis.* Ce n'est pas un imbécile qui vous parle, vous savez : c'est un homme renseigné : *Avant huit jours nous y serons !* — Où ? je ne sais pas. Mais nous y serons. — C'est effrayant.

En plein!

Très sûr de lui.

Je n'y croyais pas, moi, d'abord. J'ai voulu me rendre compte, j'ai été voir un garçon que je connais.

Toujours très entendu et très au courant de ce qui se passe, tout à fait important.

Un ami de ma femme....

Fort. Vous comprenez, c'est un ami de ma femme ; il n'aurait pas pu me tromper.

Il est très solidement attaché au cabinet du ministre.... du ministre de.... il y a un drapeau neuf au-dessus de la porte...

On change tellement de ministère qu'il y a toujours un drapeau neuf au-dessus de la porte. Faites sentir ce dernier trait.

Je suis entré, il dormait : il est très occupé.

Très sérieux.

Je n'y ai pas été par quatre chemins ; je l'ai réveillé et je lui ai dit : « Eh bien ! voyons, la situation ? »

Grande inquiétude dans le ton.

Savez-vous ce qu'il m'a répondu ?

C'est effrayant ce qu'il m'a répondu !

Il m'a répondu : « Mon cher, la situation... Pchtt ! Voilà ! »

Lent, comme une nouvelle qui a un poids immense et qu'on communique lentement ; on n'a pas la force de parler vite dans les circonstances graves de la vie.

Mon cher, la situation... Pchtt !

Geste de la main signifiant : nous sommes tous nettoyés ; — geste avec votre main droite, qui passe comme un couteau devant votre figure et votre buste. Voilà. Qu'il y ait dans *Pchtt* comme un avant-goût des guillotines futures. Pchtt ! on ne peut pas savoir. Pchtt !.. Songez donc ! la société va être

arrêtée dans son fonctionnement ; c'est une révolution terrible, nous naviguons sur un volcan ; *Pchtt !!* Ce n'est pas de la petite bière. Avant peu, pétrole, dynamite, anarchistes nous auront tous exterminés !

« Oh ! tu exagères ! »

Si vous dites, bien convaincu : *Oh ! tu exagères*, avec inquiétude, je vous réponds d'un grand effet comique très fin.

« Non ! Il était dans le vrai, la situation, voyez-vous Pchtt, voilà ! C'est très grave ! »

Refaites au public, en l'exagérant un peu, la pantomime tragique que vous a jouée votre ami du ministère et tâchez de porter un trouble — comique — dans vos auditeurs.

Continuez sur ce ton le reste de ce monologue, un des meilleurs de la collection.

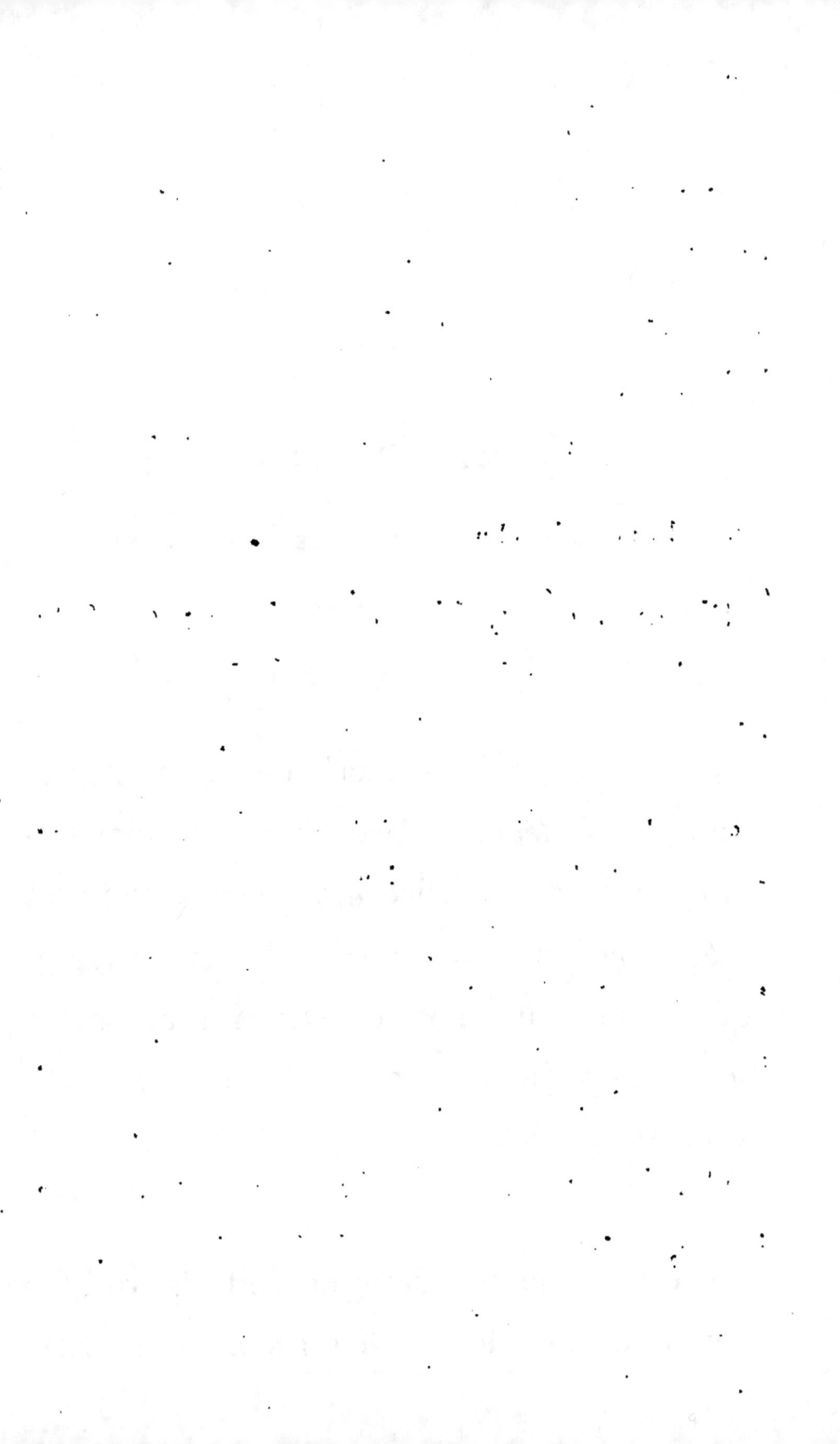

INDÉCISION

MONOLOGUE DE CHARLES DE SIVRY)

———

Ce monologue est écrit en style télégraphique. *Indécision* procède par monosyllabes, et l'on peut dire que Charles de Sivry a écrit là une des plus audacieuses farces qui soient au théâtre. Des imitateurs se sont servis de cette forme, mais aucun n'a surpassé de Sivry.

C'est un jeune homme indécis qui se demande s'il doit, *oui* ou *non*, se marier.

Chaque fois qu'il veut, il met ses gants, chaque fois qu'il ne veut plus, il les ôte. C'est bien simple et bien compliqué à la fois.

« Dois-je épouser ma cousine blonde avec qui j'ai valsé l'autre mercredi chez Madame de X*** ?

Très vif et net cet argument.

(*Il met les gants*.) Parbleu... vie de famille... adorable !... longue soirée d'hiver... piano... très étouffé dans un coin... lampe... abat-jour rose..; dentelle... table ronde... thé fumant... charmant tout ça... poésie de l'intérieur !... Intérieur ! Intérieur... Ministère de l'Intérieur !...

Enfoncer les gants pendant ces mots que l'on dit d'une façon suffisamment monocorde.

Oui, mais voilà !... (*il ôte les gants*) vissé... garrotté... la corde au cou... au cou la corde !... Tandis que libre... Amanda... Chinetta... Musidora... Oh ! les noms en a !... Plus jamais... jamais ! (*il remet les gants*)... Si tout de même... ce n'est pas une raison parce que... Oh ! pas

souvent (*il retire les gants*) oui, mais alors... des scènes... des larmes... J'ai horreur de ça... moi ! (*il a retiré les gants*) *NON !!*

Toujours monocorde; et que le mouvement de va-et-vient des gants mis et ôtés ait bien l'air spontané, il faut qu'il soit exécuté avec beaucoup de vivacité ce mouvement de gants. Le *NON* qui termine cette première partie de l'indécision sera lancé d'une façon très énergique. Songez que ce *NON* au milieu de l'incertitude affreuse, dans laquelle nage l'indécis, semble un port dans lequel il se refugie. Criez presque : *NON* !

Un grand temps. Soudain remettez le premier gant vivement et dites sournoisement :

Après tout... question d'habileté... puis les femmes ont tant d'amour-propre... ne se doutera jamais... lui jurerai... lui dirai... « Jamais aimé que vous ! » (*Il continue à mettre les deux gants*).

Très fort « *Jamais aimé que vous!* » — Il s'agit de convaincre la cousine blonde de ce fort mensonge qui fait toujours plaisir aux dames... et aux hommes qui le croient souvent au moment où ils le font.

Et puis... pas mal cousine... jolie même... petit nez... bouche... yeux. J'ai fait un sonnet sur ses yeux !...

Posez-vous en monsieur pâle, qui a les mains sous les pans de son habit, le long d'une cheminée dans un salon et qui récite des vers avec les yeux au plafond.

SONNET.

. étoiles
. vos yeux !
. sans voiles
. joyeux !
. eux ?
. oiles.
. oiles
. rappelle plus.

Pour dire ce sonnet qui est le comble de l'audace, il faut une sincérité profonde. Les points s'expriment par des euh! euh!... une série de euh nasillards jusqu'à la rime. Dire ce sonnet, non seulement avec une vérité absolue, mais aussi avec un grand lyrisme ; que le dernier *oiles* soit délicieusement *chanté*.

Très important. Soyez aussi Roméo que possible dans ces deux quatrains presque entièrement pantomimés.

«Drôle de devenir amoureux de sa femme!... (*Il va pour ôter les gants en faisant une moue*) mal porté...

(*Il met les gants avec force*). Pourquoi pas?.. l'amant de ma femme?.. très original... son amant... sa seconde mère!... sa mère... (*Il ôte les gants*).

Elle lui ressemble (d'après un pastel)... Oh! il y a longtemps... au temps où l'on faisait encore des pastels... C'est navrant (*se reprenant*) c'est frappant!.. frappant (*il continue d'ôter ses gants*)... Les mêmes traits... nez... bouche... très acariâtre la belle-mère... (*voix de belle-mère*)... Mon gendre

ceci !... mon gendre cela... Passez nuits dehors... cette pauvre enfant ! (*très aigri*) ma fille !... »

(*Gants retirés*) NON !!

Il y a encore deux couplets... on gardera le ton monogamme pour les dire. L'effet est sans doute dans le manège des gants, mais aussi dans la monotonie de l'accent du diseur.

Comme les choses se compliquent, on mettra plus d'intensité en disant les monosyllabes de la fin. La conclusion est fatale, le héros de ce monologue n'épouse pas sa cousine, craignant le jaune qu'il aperçoit à l'horizon, et même le rouge, car il se voit guillotiné, le malheureux, après avoir commis un crime.

Cette fin dramatique et visionnaire sera jouée d'une façon très sérieuse et très ahurie.

Remettez avec une vigueur peu com-

mune la paire de gants dans votre poche, en bredouillant presque, car vous n'avez pas la force d'articuler cette dernière phrase :

« Je n'épouserai pas ma cousine blonde avec qui j'ai valsé l'autre mercredi chez Madame de X***. »

Et sortez plus vite que ça.

LE MONOLOGUE VRAI

MM. Grenet-Dancourt, Georges Moynet et Paul Bilhaud marquent parmi les bons faiseurs de monologues. Leur observation est mathématique, ils ne donnent pas dans la fantaisie ; ils copient le geste exact et enregistrent le sentiment vrai avec un rare bonheur. Le détail stupide et puéril qui donne la note juste de la chose vue, leur comique est un comique de situation ; le mot étincelant n'est pas leur affaire. C'est le fait lui-même

qui détermine le rire par sa cocasserie tranquille et certaine. Georges Moynet est un monologuiste particulièrement puissant et humain, qui a touché aux deux genres : le genre vrai et le genre excessif. L'auteur de *Un Canard* et de *En Famille* a une place brîllante parmi les monologuistes ; et je ne saurais trop prescrire aux amateurs de réciter les œuvres comiques de ce joyeux écrivrin.

Voici un fragment de PARIS.

PARIS

(MONOLOGUE DE GRENET-DANCOURT)

Il s'agit d'un rural naïf qui vient faire un voyage d'agrément à Paris et qui regarde la capitale d'une façon ahurie et bonhomme :

Né à Rosières-les-Virginales, 147 habitants, j'éprouvais depuis ma naissance un ardent désir de voir la capitale.

Très sincère et très naïf; qu'on sente l'homme qui ne voit que des arbres tous les jours.

Je l'ai vue, j'en ai assez.

Il n'a pas compris, c'est trop beau pour lui : « Ce n'est pas si étonnant Paris ! »

Je suis arrivé à six heures et demie par le chemin de fer. Personne dans les rues, on n'est pas matinal à Paris.

Avec mépris :

Pourtant de loin en loin des femmes se glissaient furtivement hors des maisons, s'avançaient jusque sur le rebord du trottoir, regardaient si personne ne les voyait et vidaient sur la chaussée des boîtes pleines de choses dégoûtantes.

Un peu de précaution dans le ton, arrêtez-vous après *chaussée* que le public qui a déjà un peu deviné, attende qu'on lui dise ce qu'il a compris ; très fort : *des boîtes leines de choses dégoûtantes.*

Ayez l'air de penser : on fait de jolies choses à Paris !

Sans doute pour faire enrager leurs voisins.

Madré, j'ai trouvé ça, moi ! simple homme des champs !

Dans une rue à côté, une rue très large, je vis, au contraire, des gens qui balayaient la route avec un soin très minutieux, sans doute pour le passage d'une procession. Et ce qui me fit voir que je ne me trompais pas, c'est qu'aussitôt le départ de ces braves gens je vis un homme en blouse avec une figure sale qui s'amusa à faire de la boue avec un tonneau qui fuyait par derrière.

Très naïf et très convaincu ce bout de récit, ne pas chercher le comique dans la façon drôlatique de dire : comme je le faisais remarquer en commençant, le monologue porte en lui-même son comique, servez-le à l'auditoire sans peser, sans forcer, soyez naturel. *Le passage d'une procession.* Dire cela d'un ton un peu dévot, qu'on sente les idées religieuses invétérées d'un villageois.

Je continuai ma promenade. Il y a des rues où on a

planté des arbres. Des arbres ?... Trois feuilles au bout d'un manche.... Enfin ils font ce qu'ils peuvent.

Exprimez bien qu'il n'y a de vrais arbres qu'à Rosière-les-Virginales ; il n'y en a pas ailleurs, nulle part, pas même en Amérique. Alors vous voyez l'immense mépris idiot que vous, paysan, vous devez avoir pour les platanes parisiens !

C'est pas ça qui m'a frappé, non, ce qui m'a surpris :

Très important. Le paysan n'est ému que par des spectacles qui émeuvent les gens vraiment sérieux.

C'est de voir au pied de chaque arbre une espèce de cage ronde en fer... Il paraît qu'il y a tant de voleurs à Paris qu'on est obligé de mettre les arbres en cage pour ne pas qu'on les vole.

Faites un rond avec le doigt en disant :

les arbres en cage pour ne pas qu'on les vole, et regardez le public avec une profonde conviction. Pensez bien en racontant cette impression : « C'est étonnant, vous savez ! »

Ah ! voilà les boutiques qui s'ouvrent ! c'est ça qui est curieux de voir les boutiques s'ouvrir à Paris !

Très étonné. On n'ouvre pas les boutiques comme ça, *cheux nous* !

Figurez-vous une grande plaque en tôle qui monte toute seule, tout doucement, tout doucement, comme ça ; et puis tout à coup : pstt, plus rien ! Sans doute que chaque boutiquier s'entend avec le locataire du dessus pour laisser monter sa fermeture dans son appartement. Ce que ça doit gêner le locataire !

Mimez bien avec la main la plaque qui monte et qui disparaît. Les indications pour la façon de dire ce morceau si comique sont

toujours les mêmes : simplicité, naturel, sincérité, qu'on entende bien un paysan qui n'a jamais rien vu.

Il continue à raconter *Paris* de cette étrange façon, après d'autres détails il arrive à dire ceci :

Après dîner, je vais dans un bal appelé je crois... la Reine Blanche ; j'entre, mais je ne reste pas....

Très pudique.

Car je vois là des choses !... des choses !... Je m'étonne qu'une femme aussi pieuse que la mère de saint Louis ait fondé un établissement pareil !

Tout ce qu'il y a au monde de plus choqué ! Cela passe les bornes, on ne peut pas admettre la mère de saint Louis fondant la *Reine Blanche* :

Le monologue *Paris* finit aussi bien qu'il

commence, c'est un des excellents récits de Grenet-Dancourt. Je le recommande aux amateurs qui aiment à faire rire le public sans faire d'efforts.

PREMIER AMOUR !

(MONOLOGUE DE PAUL BILHAUD)

Quand vous arrivez, qu'on sente la mélancolie d'un profond souvenir de jeunesse, tout le côté romanesque de la première passion : soyez le plus pâle possible, que vos cheveux soient vaporeux, votre regard chargé d'étincelles romantiques, et votre attitude celle d'un lys penché.

J'étais jeune alors et j'aimais !

Dites : *j'étais jeune alors et j'aimais !* avec une flamme intérieure.

> J'aimais comme on n'aima jamais !

C'est effrayant ce que j'aimais ! Soyez bien 1830 !

> Ou pour mieux dire
> J'aimais comme on aime à seize ans
> Lorsque le cœur moins que les sens
> Fait qu'on soupire

Que cette première strophe donne bien le ton de personnage de romance que vous allez être dans toute la première partie de ce récit jusqu'à la seconde partie où le terrible drame de la chaussette éclate.

Un petit temps. Faites valoir votre physionomie juvénile et tourmentée.

> Elle avait le nez retroussé !

Mettez tout ce que vous avez dans l'âme

en parlant de ce nez retroussé. Songez aux incendies que cela allume dans un jeune cœur, à seize ans, la rencontre d'un nez, d'un nez retroussé !... C'est effrayant ! Mettez votre existence entière dans ce vers. Vous ne pensez plus à rien au monde qu'à ce nez. Il n'y a que lui dans l'univers. — Et il est retroussé !!! Pensez à ce que vous dites, je vous en prie.

<div style="text-align:center">

Enfin, ce qui m'avait pincé :
Elle était blonde !

</div>

Voyez-vous le mélange d'expression réaliste et de sentiment idéaliste qu'il y a dans ces vers si humains de Paul Bilhaud ? *Elle était blonde ! nez retroussé !* et *blonde !* Croyez-vous, hein ? Pour un lycéen !!

<div style="text-align:center">

Blonde d'un beau blond vaporeux ;
La seule couleur de cheveux,
Que j'aime au monde !

</div>

Dites cela avec une frénésie concentrée, si vous aviez pu à cette époque en porter une mèche sur votre cœur !... Dieu !...

> Je n'avais rien dit ; mais un jour
> Presqu'affolé par mon amour,
> L'âme égarée,
> J'allais....

Très Beaudelairien. Semblez pâlir, passez-vous la main dans la chevelure brusquement, à la façon de Mounet-Sully.

> Lorsque j'appris soudain
> Que chez elle le lendemain
> Une soirée
> Se donnait, j'étais invité.

Très simple. Ça fera contraste

> « Tant pis, c'est la Fatalité
> « Dis-je en moi-même.
> « Auguste, allons n'hésite pas,

En parlant de la Fatalité, ayez l'œil d'un

jeune Hamlet bourgeois et prononcez *Auguste* de façon à ce que le public n'ignore pas ce beau nom... *Auguste !*... que les spectateurs et surtout les spectatrices comprennent : Roméo.

> Il faut parler. Tu lui diras :
> Oui, je vous aime !

Là. Êtes-vous contente ? Je vous aime !! Vous êtes, vous, nez retroussé, la cause de mon martyre. *Je vous aime !* Très largement dits ces trois mots. C'est le fond de votre existence ;

> Je ne puis vivre loin de vous
> Tenez, je suis à vos genoux !

Très résolu.

> Plus bas encore !
> Répondez-moi. Dites un mot
> Je la tutoierai s'il le faut :
> Oui, je t'adore !

Les grands moyens ! Que la femme pardonne à une façon si inconvenante de s'exprimer, vu l'immensité du sentiment qui déborde. Vous tutoyez la dame ! Comprenez-vous ce que vous faites ? vous l'avez à peine vue et vous la tutoyez ! Ah ! vous êtes bien désordonné. Il faut donner toute l'exagération du premier amour !

Quelquefois ça ne fait pas mal.
J'étais résolu.

Vous avez deviné cela, vous. Votre amour vous a éclairé. J'étais résolu. On saura de quel bois je me chauffe, moi, quand *j'aime* !!!

Pour le bal
Alors je peux
A me faire beau, séducteur,
Pour que de moi tout, sur son cœur,
Soit éloquence.

Qu'elle ne puisse résister à mes charmes, à ceux de mon tailleur, chemisier, bottier, coiffeur, etc.

> Le matin, je me fis raser
> Tout frais ; puis je me fis friser.

Comment rester froide à une frisure ? A ces petites boucles dans lesquelles le vent se joue?

> Dans la journée
> C'était tombé par la chaleur.

Désolé, et du ton de : C'est stupide !

> Je retournai chez le coiffeur.

Tout à fait décidé à plaire

> Dans la soirée
> J'eus encore le désagrément
> De me défriser en passant
> Dans ma chemise.

Articulez bien *chemise*. Que les spectateurs sentent que votre tête est dans les étoiles et votre corps dans une chemise !

Et ma barbe avait repoussé.
Chez le coiffeur je repassai
Pour qu'il me frise
Et qu'il me rase de nouveau, etc., etc.

Tout cela vif et têtu. Rien ne m'aurait arrêté, je serais allé vingt-cinq fois chez le coiffeur, je voulais être beau, frisé. Plaire !

. .

Continuez le récit, mi-romantique, mi-réaliste. Soyez naïvement saule-pleureur. Ayez bien l'air d'éprouver toutes les sensations terribles de ce drame cocasse et vous ferez très bon effet dans les salons où la récitation de douces gauloiseries est permise.

LE CHIRURGIEN DU ROI S'AMUSE

(MONOLOGUE DE ARNOLD MORTIER)

M. Arnold Mortier, dans le monologue *Le Chirurgien du Roi s'amuse*, étude satirique des plus drôles sur les ambitions non justifiées d'un jeune élève du Conservatoire qui croit pouvoir créer d'une façon immortelle un rôle qui a trois vers, a fait un véritable cours de diction sur les différentes manières de dire « *Elle est morte !* » au dernier acte du drame de Victor Hugo.

Je n'ai qu'à transcrire le texte d'Arnold

Mortier, je passe sur la situation du chirurgien arrêté la nuit par Triboulet sur le quai des Tournelles et constatant que la fille du bouffon, Blanche, a trépassé ; tout le monde connaît cette situation, j'arrive au texte du milieu du monologue du *Chirurgien du roi s'amuse* :

« Mais il y a tant de façons de dire : « *Elle est morte !* » Fallait-il le dire du ton indifférent de l'homme de science qui fait ce qu'il peut pour soulager ceux qui souffrent ; mais ne donne pas son cœur à toutes les misères humaines : — « *Elle est morte !* mon Dieu oui, je n'y peux rien »

Ou comme un chirurgien bourru qui passe, et qui voyant qu'il n'y a plus rien à faire, ne demande, après tout, qu'à ne pas perdre son temps : « *Elle est morte !* Mon Dieu ! oui, elle est morte, laissez-moi tranquille, elle est morte !.... »

« Ou bien fallait-il avoir l'air de s'intéresser au vieux père et dire avec des larmes dans les yeux : « mon pauvre vieux, *elle est morte*, c'est affreux !... pauvre enfant ! *Elle est morte !* »

Etait-il bon de se prononcer tout de suite ! « *Elle est morte!* » sans hésitation, en chirurgien sûr de son fait et qui a à peine vu la victime et qui crie : « *Elle est morte!* »

Valait-il mieux détailler le rôle ? Alors voilà ce que je comptais faire, je suis un chirurgien bûcheur, plein de talent, actif, ardent.

« Je traverse la scène, on m'arrête. Un seul geste et j'ai compris.

Je me précipite vers la pauvre jeune fille ; je m'agenouille, en indiquant par un jeu de physionomie que cette enfant m'est tout à fait sympathique. Je l'examine, je lui tâte le pouls, je colle l'oreille contre son cœur. Les spectateurs qui étaient déjà debout retirent leur pardessus et se rassoient intrigués. Il y a des personnes qui se disent : « Elle n'est peut-être pas morte ! ! » On est anxieux, je ne me prononce pas tout de suite, je tire de ma poche un petit miroir, je le pose sur les lèvres de la pauvre enfant, et, après un silence terrible, je dis : « *Elle est morte !* »

« Ou fallait-il mieux le dire en homme qui ne veut pas faire de peine au père, et qui, par délicatesse ne met que le public dans sa confidence, (*la main en cornet autour des lèvres*) « Elle est morte ! »

« Sera-ce d'une voix grave : « *Elle est morte !* »

« Ou d'une voix flûtée : « *Elle est morte !* »

« Des deux peut-être : « *Elle est morte!....* »

« J'aurais choisi dans toutes ces façons-là qui sont excellentes. »

Etc.....

La leçon est vraiment parfaite ; et le monologue est un bijou de finesse.

LE MONOLOGUE EXCESSIF

Il est clair que j'aurais dû placer le *Hareng saur* dans la catégorie des monologues excessifs — mais il avait aussi sa place parmi les monologues tristes à cause de l'émotion qu'il renferme et qu'il répand sur le public.

Parmi les auteurs de monologues excessifs, nous citerons surtout MM. Georges Moynet, Sapeck et Jules Jouy.

EN FAMILLE

(MONOLOGUE DE GEORGES MOYNET)

Un fragment de *En famille* donnera la note de ce genre de soliloques :

J'avais un oncle, mon oncle Rodolphe — un très-brave homme ; — il s'est marié, — avec une femme, — elle est morte — nous l'avons enterrée. Quelle nôce, mes amis !

Voilà un début violent. La qualité requise pour bien dire le monologue excessif est la suprême tranquilité. Débiter tout cela avec un calme parfait. Plus c'est fort, — plus il faut être simple. Que les mots coulent de votre bouche comme l'eau d'une source froide.

Il faut avouer que *se marier avec une femme*

est effrayant ! *Qu'enterrer quelqu'un qui est mort* est inouï ! Où, par exemple, le public part d'un éclat de rire dans ce début c'est à : *quelle nôce, mes amis !* — si naturel et si inattendu !

On a bu quarante-six litres à son enterrement, j'en sais quelque chose, c'est moi qui les ai payés !

Ceci est la conséquence de *quelle nôce mes amis !* Tout à fait pacifique de ton

Mon oncle, — au lieu de se tenir tranquille, — se remarie avec une femme — encore ; — une autre !

Trouvez-vous ceci suffisamment excessif ? — Cet oncle qui se remarie *avec une femme — encore !* — L'auteur se figure évidemment que l'auditoire se dira : cette fois-ci M. Rodolphe va se marier avec un auvergnat — pas du tout c'est *avec une femme encore !* — Avouez que c'est surprenant ! — *une autre* — Pas la même ! Pas de bêtise — ne nous

trompons pas — une autre femme que la décédée. C'est le triomphe du point sur les i.

Celle-là ne meurt pas, elle avait trop bonne santé — c'est lui qui y passe. Alors on l'enterre — quelle nôce, mes amis !

Allons bon ! c'est l'oncle qui file cette fois. Ces auteurs comiques sont féroces ! Et le public aussi — il rit à s'en faire éclater les côtes chaque fois qu'il est question d'enterrement. La mort, il faut le reconnaître, est un des éléments les plus francs de gaieté qui soient au monde. Lisez : *Absent de son enterrement* d'Eugène Chavette, *L'enterrement* de Charles Leroy, *Ribaudon*, de Lyonel Bouton — vous en aurez la preuve.

Le *quelle nôce* ! du commencement — et celui-ci doivent être dits avec un visage épanoui. Faites comprendre à vos auditeurs le bonheur qu'il y a à se détendre après

avoir singé une immense douleur au convoi d'un oncle qui vous était indifférent.

Comme c'était un homme, on a bu quatre-vingt-douze litres à son enterrement. J'en sais quelque chose; c'est moi qui les ai payés.

Le double! c'est un homme. Insistez sur cette libation nouvelle, faites-la valoir, elle en vaut la peine.

Sa veuve — qui était donc ma tante, — au bout de ses onze mois, se remarie — avec un homme cette fois; un tout jeune — plus jeune que moi, — un gamin qui m'appelle son neveu — me tutoie — m'empêche de le tutoyer sous prétexte que ça n'est pas respectueux!

Même jeu qu'au commencement. Que le débit ne soit pas lent. Qu'on sente une chaleur concentrée qui annonce l'aversion où un torrent de parents va essayer de vous engloutir.

Puis il vient dîner chez moi, et m'amène ses frères et ses sœurs mariés les uns avec des hommes

Voyez-vous ça !

les autres avec des femmes; et ces hommes et ces femmes étaient pourvus de frères et de sœurs mariés à leur tour dans les mêmes conditions.

Dites ceci d'un seul trait.

Tout ce monde accourt chez moi. Dans cette famille on n'aimait que le lapin aux pommes de terre. Je passais mon existence à cuisiner du lapin aux pommes de terre

Qu'on sente dans votre physionomie : « Quelle carrière ! Nourrir cette armée de gêneurs ! » Parlez très simplement du *lapin aux pommes de terre*, qui n'est ni distingué, ni héroïque ! Nous sommes en plein terre à terre, — ne nous le dissimulons pas !

Au bout de quelque temps je me dis : — Il faut que cette mécanique-là finisse — je vais me marier aussi — avec une femme.

Voyez-vous ça !

Pour faire comme tout le monde ! Elle flanquera ma famille à la porte.

Donnez au public la sensation de l'impa-

tience légitime que vous éprouvez à nourrir ces parasites. Vous en avez assez du lapin, vous !

Je cherche et trouve dans la **rue** une petite fille bien gentille — sans parents — je l'épouse.

Le héros de ce monologue n'a pas besoin du théâtre de l'Opéra comique pour *consommer* un mariage, — c'est dans la rue qu'il trouve sa moitié. Ayez, en débitant ceci, une simplicité populaire.

Le lendemain elle balaie mes oncles et mes tantes avec une rare élégance.

Qu'on lise un « ouf ! » de délivrance sur votre physionomie.

Malheureusement, au bout de six semaines, — elle retrouve son papa et sa maman dans un omnibus ! — et dans la plus profonde débine. — Elle me les amène, je ne pouvais pas les jeter dehors.

D'un air ennuyé.

Ils avaient une quantité de frères, une quantité de sœurs

mariés avec des hommes et des femmes, delà une multiplication ridicule de frères et de sœurs, de beaux-frères et de belles-sœurs mariés celles-ci avec ceux-là, celles-là avec ceux-ci et toujours dans des conditions identiques.

Sans respirer.

Tout ce peuple vient dîner chez moi et m'appelle son neveu.

Ils sont affectueux. Non seulement nombreux, mais affectueux!! Vous voyez d'ici les fricassées de museaux...

Pardon, je parle comme Moynet. Il m'entraîne.

Dans cette famille-là on n'aimait que le bœuf aux choux, je passais ma vie à cuisiner du bœuf aux choux.

Quelle nouvelle existence!! Faites bien comprendre au public. je vous prie, que toute cette cuisine de caserne ne vous dit rien à confectionner.

Jusque-là ce n'étaient que des roses : mais voilà que la famille du lapin aux pommes....

Comme c'est le bouquet, faites-le attendre un peu.

fait connaissance avec la famille du bœuf aux choux !!

Songez que vous avez tout cela chez vous, — et que ce n'est pas fini !! — Il est clair que si l'on voulait traduire les exaspérations que cette double famille vous inspire — les fureurs d'Oreste ne seraient que de la petite bière auprès de votre fureur — restez donc simplement indigné au fond de vous-même.

Il paraît qu'il y avait toutes sortes de parentés entre eux dans des familles nombreuses où pullulaient des bataillons de frères et de sœurs mariés avec une partie de la population soit mâle, soit féminine.

Et tout cela vient dîner chez moi. Une émigration, un déluge.

Très intense comme ton.

Il y en avait des gras, des minces, des longs, des courts, des grands, des larges, des maigres.

Il y avait des fruitiers, des emballeurs, des ambassa-

deurs, des savants, des artilleurs, des passementiers, des zingueurs, des chefs d'orchestres, des architectes, des canotiers, des voyageurs, tout le Bottin.

Il m'en venait de la banlieue, de la province, de l'étranger, des deux Amériques !

Les compagnies de chemin de fer organisaient des trains de plaisir pour me les amener, les paquebots leur faisaient des diminutions !! On parlait d'établir un tramway à vapeur jusqu'à ma porte !!!

C'est bien le déluge dont parle Moynet. Tout ceci dit d'une façon très articulée et très chaleureuse. C'est l'accumulation qui fait rire.

Dites la fin de *En famille* sur le même ton. Ce monologue excessif est d'un effet ahurissant. Nous le recommandons aux amateurs avec grand plaisir. — Il est de plus orné de dessins de l'illustre Sapeck qui donneront au *récitant* la façon tout abracadabrante de comprendre ce récit stupéfiant.

L'HOMME MORT

(MONOLOGUE DE SAPECK)

Voici un autre monologue excessif du dernier fumiste français Sapeck. Mais paix à sa cendre ! Je soupçonne que le *fumiste* est mort jeune en Sapeck — et qu'il ne reste plus qu'un grave fonctionnaire de l'État à l'air un peu triste — l'air d'un homme qui regrette de n'être plus fumiste.

L'*Homme mort* est tout à fait violent.

En jetant le titre l'*Homme mort* — sur l'auditoire — n'ayez pas l'air de vous amuser, soyez funèbre et distingué : vous êtes un homme mort de bonne compagnie. Criez

l'*Homme mort !* sans rougir — cela gênerait la tête pâle obligatoire qu'il faut pour dire ce monologue excessif.

Cette fois je crois que ça y est ! Je suis un homme mort. Vous entendez un homme mort !! Je peux compter les jours qui me restent à vivre :
(*Chantant à tue-tête*).
Mes jours sont condamnés ! Il faut quitter la vie !

Tout ce début avec assurance : que le public ne doute pas une seconde que vous êtes un homme mort. C'est dans ce soliloque qu'il faut de la conviction ! C'est effrayant ce qu'il en faut ! — En chantant à pleine voix et de toutes vos forces, vous faites comprendre à vos auditeurs à quel point vous êtes un homme mort. De la conviction.

Mon Dieu oui, mes jours sont condamnés, ou plutôt c'est moi qui suis condamné — condamné à mort en cour d'assise — assassinat. — J'ai tué un homme en duel — un duel terrible. — Je vous raconterai ça tout à l'heure.

Débit un peu saccadé — fiévreux. Vous n'êtes pas à la noce.

Ah ! le jury a réglé mon compte (*très émus*). Braves gens !

Quoi qu'homme mort vous avez un profond amour de la justice : C'est une passion comme une autre.

Il fallait en finir. Voilà trente ans passés que j'entends dire autour de moi que je suis un homme mort.

Vous voyez que vous pouvez être bien mort. Il y a trente ans passés qu'on vous le dit. Ce monologue pourrait s'appeler : *Trente ans ou la vie d'un mort !*

Avant de venir au monde j'étais déjà un homme mort, ça tient de famille. Avant ma naissance, ma mère, en recevant une lettre bordée de noir, a eu une peur bleue. On ne croyait pas que je verrais le jour quand je suis né le 2 novembre 54, jour des *Morts*. Les médecins ont déclaré que je n'étais pas viable. Oh ! la science !

Tout cela dit simplement. Faites valoir le

mot *Mort* chaque fois qu'il reviendra dans le cours du récit.

Pendant mon enfance j'étais malingre, chétif, c'est un docteur homœopathe qui m'a guéri avec... de l'huile de foie de morue. Vous savez l'homœopathie : *Similia — Similibus. Mort!* Morue.

Il m'avait ordonné avec ça l'exercice, le Cheval (1). On m'avait acheté un poney très doux ne s'emballant jamais, un poney pour un homme mort.

Même ton. — l'air lamentable. Efforcez-vous à avoir — si c'est possible — la voix d'un homme mort!!!

Eh bien!! il a fallu s'en défaire parce qu'il m'avait mordu au bras... c'était sa façon de prendre le mort aux dents. (Oh! il est vieux, je le sais).

Après *mort aux dents* — attendez que le public ait fait : Oh! en riant — vous reconquerrez son estime — en lui disant d'un air très bon garçon, *il est vieux, je le sais.*

1. Monologue de Pirouette. P. Ollendorff, éditeur.

C'était comme un présage de ma fin tragique, comme une voix qui me disait : « Ernest, n'oublie pas que tu es un homme mort. »

Là l'homme mort commence à raconter sa jeunesse, je ne puis le suivre à travers les noires péripéties de son existence ; — elle est tellement triste que je ne m'en sens pas le courage.

Ce monologue excessif de Sapeck est très drôle — surtout la fin, où l'*Homme mort,* est condamné à mort par la Cour d'assises, — et où il craint la grâce du chef de l'État. Il veut en finir et s'écrie : « Pas de clémence oh ! » et a l'intention de devenir un véritable homme mort puisqu'il affirme que si l'échafaud lui est évité il se fera chauffeur d'une certaine compagnie de chemin de fer, dont les initiales ont l'air de signifier : *Pour les Morts.*

Vous pouvez réciter sans crainte l'*Homme*

mort, dans les maisons les plus maussades, dans les réunions les plus tristes ; — son côté bouffonnement macabre, sa franche plaisanterie dans le noir, — vous assure un rire certain ; mais ayez l'air d'un *Homme mort*, autrement l'illustre Sapeck ne vous pardonnerait pas !

Voici pour terminer le Monologue excessif, un petit chef-d'œuvre de Jules Jouy. Vous le réciterez avec enthousiasme. C'est :

La *Marseillaise des infirmes*.

LE MUET

Allons enfants de la patrie
Le jour de gloire est arrivé.

L'AVEUGLE

Contre nous de la tyrannie
L'étendard sanglant est lev

LE SOURD

Entendez-vous dans les campagnes
Mugir ces féroces soldats ?

LE MANCHOT

Ils viennent jusque dans nos bras
Égorger nos filles, nos compagnes
Aux armes citoyens ! Formez vos bataillons !

LE CUL-DE-JATTE

Marchons (bis) qu'un sang impur abreuve nos
[sillons !]

C'est tout.

Nommez d'une voix forte chaque infirme. Si l'on vous redemande autre chose dans un salon, comme bis, la *Marseillaise des infirmes* est une trouvaille
. .

Malgré toutes les plaisanteries que l'on dépose le long de la *Marseillaise,* la *Marseillaise* n'en est pas moins sublime

Des oiseaux s'oublient sur celle de la barrière de l'Étoile, et la *Marseillaise* de Rude, reste debout, splendide et superbe.

Comme on rit de tout en France, Jules Jouy, rieur et écrivain satirique de talent, a ri de l'hymne patriotique ; ce qui n'empêcherait pas Jules Jouy, de se faire tuer en la chantant s'il le fallait, le jour venu.....

Cela pour les dévots de la *Marseillaise*.

LES ÉCRIVAINS GAIS [1]

AR COQUELIN CADET

Les écrivains gais n'ont pas — et c'est pour cela que je les aime — la prétention d'être des satiriques terribles, des railleurs cruels, — cachant sous leurs joyeusetés les coups de dents rageurs de pamphlétaires, ayant mal au foie. Non. — Ce sont d'aimables rieurs. L'un d'entre eux va plus loin que les autres. Il a le rire plus éclatant, ses éclats, comme ceux des obus, emportent le

[1] Si le rire avait besoin d'être défendu, il ne saurait l'être mieux que par cette courte étude de Coquelin Cadet sur les Ecrivains gais, par laquelle nous terminons ce volume.

(Note de l'Éditeur.)

morceau : c'est un rire de combat, un rire rayé que le sien, et les sept ou huit autres écrivains gais qui entourent celui dont je parle ne font que de la drôlerie dans l'espace, pour ainsi dire — effleurant le côté sérieux des sujets qu'ils traitent avec une légèreté infinie — et c'est pour cela qu'ils sont tout à fait charmants. Rire sans arrière-pensée, à ventre vraiment déboutonné, quel soulagement! Rire avec la certitude de ne pas trouver le moindre ver dans la fleur du rire, quel délice !

On voit souvent des gens qui, après s'être dilaté la rate à l'audition d'une drôlerie, regrettent leur dilatation et se disent : « Que c'est drôle, mais que c'est bête! » Ils ont tort, ce n'est pas bête.

Dans aucun cas, ce qui fait rire n'est bête. Ce n'est pas bête d'amuser et surtout de s'a-

muser ; ce qui est stupide, c'est de ne pas s'amuser !

Du moment qu'une chose — qualifiée d'idiote — vous emporte dans un éclat de rire, soyez persuadés qu'elle n'est pas bête. Si elle n'avait été que bête, elle ne vous aurait pas fait rire.

Il faut en finir avec cette mauvaise plaisanterie qui consiste à s'écrier : « Mon Dieu, que c'est inepte ! Et peut-on rire de cela ? »

Oui, l'on en peut rire et beaucoup ! Tout ce qui touche la rate : la bourde épaisse, la fantaisie échevelée, le mot baroque, le geste étonnant, la grimace imprévue, la folie froide, la sentence dogmatiquement imbécile, l'expression *superlificoquentieuse*, le terme impropre, le coq-à-l'âne forain, l'adjectif abracadabrant, l'interjection à rebours — tout ce qui part — à l'improviste, non pas

de l'esprit pur si vous voulez, — mais du tempérament, de la nature, du flegme ou du sang, et qui, en une seconde, évoque à nos yeux la vision bouffonne qui détermine le rire, — non, messieurs, cela n'est pas bête !

C'est pourquoi les petites choses, qu'on qualifie si commodément de stupides après en avoir ri, ont une plus grande importance qu'on ne se l'imagine ! Elles ont une vraie force, une puissance indéniable : bouffonneries, pîtreries, clowneries, de quelque nom qu'on les appelle, qu'importe ! Il faut les saluer si elles font rire — que leur comique soit haut ou bas, il faut les estimer : elles nous consolent des faux importants et des prud'hommes que nous heurtons à chaque pas sur notre chemin.

Ayons donc une légitime reconnaissance pour le rire, fils du monologue cocasse, qui

démasque notre gravité et nous secoue joyeusement sur notre base d'homme sérieux !

Le rire rafraîchit, épanouit, rajeunit. Aimons le rire — qui réunit une salle entière dans une fraternité de plaisir, le rire qui tue les imbéciles, le rire qui fait oublier les soucis, qui retrempe la bonté d'un être et dispose son cœur aux épanchements salutaires, le rire qui fait zigzaguer le ventre, et délivre la tête des fumées mélancoliques, le rire qui mouille les mouchoirs et les parquets, le rire qui nous fait vivre sans remords, — le rire, véritable hygiène de l'existence ! Le rire si gaulois, si français, si parisien. Vivent le rire et les écrivains gais !

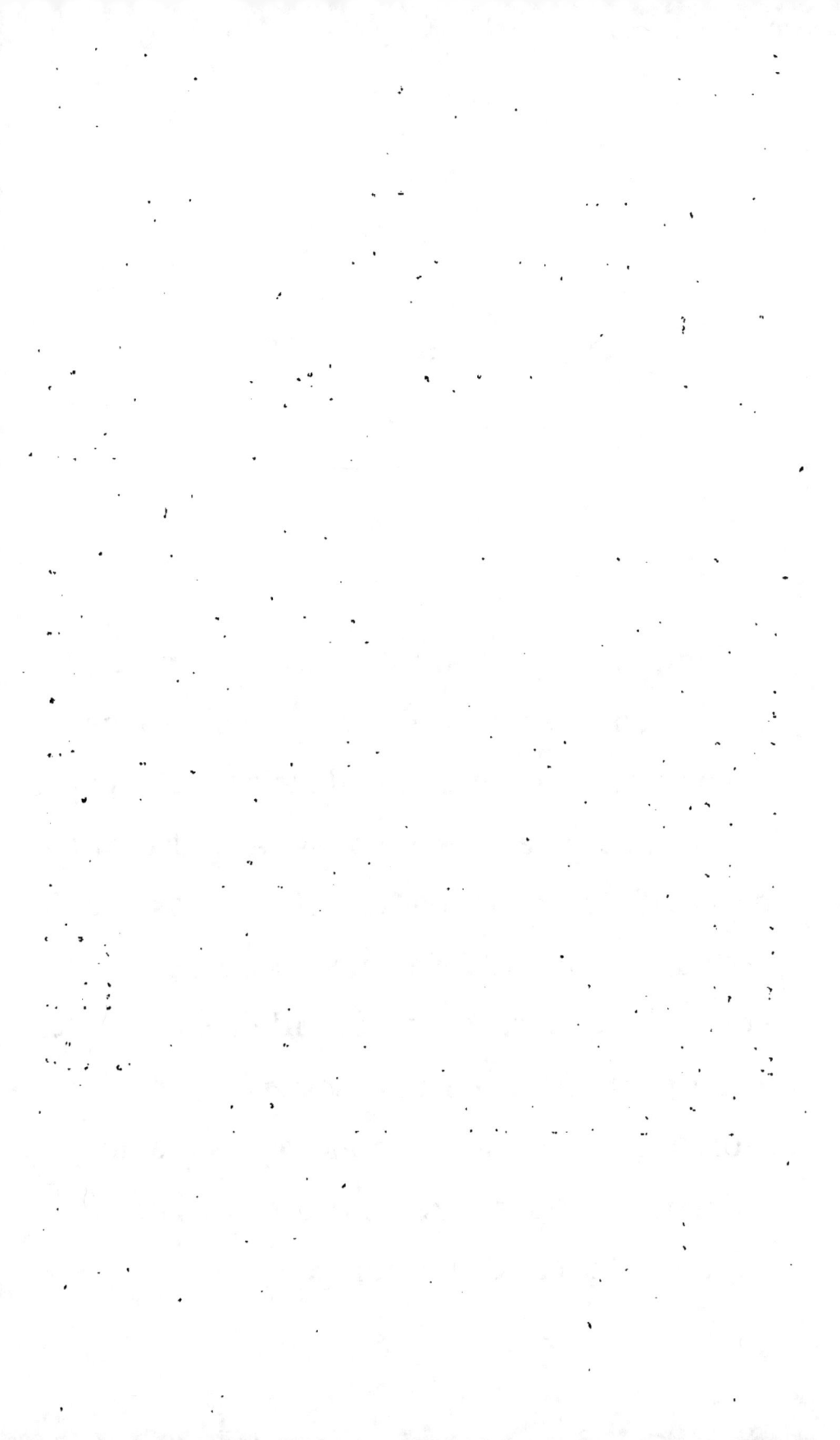

DERNIER CONSEIL

Maintenant je n'ai plus qu'à recommander aux personnes qui pratiquent le monologue, de choisir ce qu'il y a de meilleur comme récits, de bien se garer des inepties. Aujourd'hui la vogue de ce genre badin est si considérable que tout le monde s'essaie à faire des monologues, et comme c'est très difficile à exécuter cette petite pièce en une scène, il circule en librairie une foule de monologues médiocres qu'il ne faut pas dire. Gardez-vous donc de réciter le premier monologue venu.

Les noms de MM. Théodore de Banville, Philippe Gille, Charles Cros, Ernest d'Hervilly, Eugène Morand, Arnold Mortier, Bertol-Graivil, Ch. de Sivry, P. Delair, Paul Arène, J. Normand, Jean Richepin, P. Bilhaud, E. Manuel, Grenet-Dancourt, G. Lorin, Jules de Marthold, G. Moynet, J. Jouy, Charles Leroy, G. Feydeau, Sapeck, qui est devenu monologuiste à force d'illustrer des monologues, etc., etc., etc., me paraissent de sérieux passeports pour les amateurs de monologues.

Travaillez, prenez de la peine, pensez à vos récits dans la solitude, sachez-les merveilleusement par cœur, car ici comme au théâtre, il faut le respect du texte, articulez bien, soyez joyeux et originaux, flegmatiques et imprévus, ébouriffants et simples, ce sont

les qualités requises pour devenir bons monologueurs.

Allez et monologuez ! Que le succès vous accompagne, c'est la grâce que je vous souhaite.

TABLE DES MATIÈRES

	Pages
I. L'Art de dire le Monologue, par Coquelin aîné....................................	1
La Robe, poème d'Eugène Manuel......	27
La Messe de l'Ane, poème de Paul Delair	45
Les Écrevisses, monologue de Jacques Normand................................	53
La défense du monologue, par Coquelin aîné....................................	61
II. L'Art de dire le Monologue, par Coquelin cadet..................................	83
Préliminaires........................	89
Le monologue triste (*Le Hareng saur*, monologue de Charles Cros).........	97
L'Obsession, monologue de Charles Cros.	111
Le monologue gai (*J'aime les femmes*, monologue par Georges Lorin).........	121
Le monologue indécis (*L'Amateur de peinture*, monologue Philippe Gille)..	133
La Situation, monologue d'Eugène Morand...................................	143
Indécision, monologue de Ch. de Sivry.	149

TABLE DES MATIÈRES

PAGES.

Le monologue vrai (*Paris*, monologue de Grenet-Dancourt).................. 157
Premier amour, monologue de Paul Bilhaud............................ 167
Le Chirurgien du Roi s'amuse........... 175
Le monologue excessif (*En famille*, monologue de Georges Moynet)........... 179
L'homme mort, monologue de Sapeck... 191
Les écrivains gais..................... 199
Dernier conseil....................... 205

Librairie Paul OLLENDORFF, 28bis, rue de Richelieu
PARIS

L'Art d'écrire enseigné par les grands maîtres, par Charles Gidel, proviseur du lycée Louis-le-Grand. 1 vol. in-18 jésus 3 fr.
 Relié demi-chagrin, tranches dorées............... 5 fr.
Le Mot et la Chose, par Francisque Sarcey, un élégant volume grand in-8. 3e édition....................... 3 fr. 50
 Il a été tiré de cet ouvrage 25 exempl. de luxe sur papier de Hollande, à............................... 8 fr.
Nouveau Cours pratique de langue française. Lexicologie, par A. Profillet (de Mussy), 1 vol. in-18...... 2 fr. 50
La Prononciation française et la Diction, à l'usage des Écoles, des Gens du monde et des Étrangers, par A. Cauvet, nouvelle édition, 1 vol. in-18................... 2 fr. 50
L'Art de bien dire, par H. Dupont-Vernon, de la Comédie-Française. 3e édition, in-18..................... 1 fr.
Principes de diction, par H. Dupont-Vernon, de la Comédie-Française. 1 vol. in-18........................ 2 fr.
Dictionnaire d'argot moderne, par Lucien Rigaud. 1 fort vol. grand in-18................................. 6 fr.
Dictionnaire des lieux communs, par Lucien Rigaud. 1 fort volume grand in-18............................ 6 fr.
 Il a été tiré de ces deux derniers ouvrages 50 exempl. de luxe sur papier de Hollande à 12 fr., et 15 sur papier de Chine à 15 fr.
Dictionnaire du jargon parisien. L'argot ancien et l'argot moderne, par Lucien Rigaud. 1 vol. in-16. Épuisé.
Souvenirs de Frédérick Lemaître, publiés par son fils, avec portrait. 2e édit. 1 vol. gr. in-8............... 3 fr. 50
Le Carnet d'un ténor, par G. Roger, avec préface de Philippe Gille et notice biographique par Ch. Chincholle. 3e édit. 1 vol. gr. in-18................................... 3 fr. 50
Mémoires de Samson, de la Comédie-Française, avec un portrait dessiné par G. Jacquet. 4e édit. 1 vol. gr. in-18. 3 fr. 50
Monologues comiques et dramatiques, par E. Grenet-Dancourt. 1 vol. gr. in-18. 3e édition............... 3 fr. 50
Monologues et Récits par Emile Boucher et Félix Galipaux. 1 vol. gr. in-18............................... 2 fr.
L'Enseignement dramatique au Conservatoire, par Leo de Leymarie et Adrien Bernheim. 1 vol. in-18....... 1 fr. 50
Théâtre de campagne, recueil périodique de comédies de salon par les meilleurs auteurs dramatiques contemporains. 8 séries ont paru. Chaque série formant 1 vol. grand in-18, se vend séparément..................................... 3 fr. 50
Théâtre bizarre : *Une Vocation*; — *L'Athlète*; — *Un Ménage grec*, trilogie fantaisiste en vers par R. Palefroi. Un joli vol. in-16... 4 fr.
Nouveaux Proverbes, par Tom-Bob, contenant : *Le Page vénitien*; — *Après la pluie le beau temps*; — *Un bijou n'est jamais perdu*. 1 vol. in-18........................... 1 fr. 50
Théâtre d'adolescents, par Adolphe Carcassonne. 1 vol. in-18 jésus...................................... 3 fr. 50
Les Folies Quatrelles. Théâtre des Petits Enfants. — No 1. *Les Derniers jours de l'institution Pompéi.* Album in-4 imprimé en couleur. Texte de Quatrelles, illustrations de Sapeck et Quatrelles, couverture illustrée par Grasset....... 4 fr.

www.ingramcontent.com/pod-product-compliance
Lightning Source LLC
Chambersburg PA
CBHW071532220526
45469CB00003B/740